MASTER 3 SHOTS

MASTER 3 SHOTS

大師運鏡。
MASTER SHOTS 3
3

邁向頂尖的100種電影拍攝技巧，突破平庸的鏡位設計與導演思維

克利斯・肯渥西◎著

最新的這本《大師運鏡3》完全不辜負它的前作，並提供了更令人興奮的方式去架構畫面，支援你的電影創作。這三本書應該要歸類在每一個嚴謹的電影人的書架上！

——特洛伊‧迪沃德（Troy DeVolld），作家、實境秀節目製作人

本書作者將會教導你所有的電影專業術語，讓你準備好在銀幕上訴說一個流暢且感動人心的故事。他了解畫面、角色人格、故事架構和情感之間的交互作用，而且他一說，你也馬上就會明白的！

——克里斯‧萊利（Chris Riley），作家，著有《Hollywood Standard》

你可以花十年工夫去琢磨你的基礎運鏡方式與技術；或是閱讀這本書，把那十年拿來打造你自己的鏡頭語言和藝術，自己選吧！

——湯尼‧勒維爾（Tony Levelle），作家，著有《Producing with Passion》

執導五部劇情長片和拍過大量電視劇後，我多麼希望在入行時就看見這本書。對電影人來說，《大師運鏡》是一系列令人難以置信的綜合資源，回頭複習第1和第2集是剛好而已！

——湯姆‧拉瑟路（Tom Lazarus），集編劇、導演、作家於一身的電影人，著有《The Last Word》

怎麼能夠有一個聰明、具原創性和想像力的人將自喬治梅里愛（Georges Méliès，第一位電影特效大師）和大衛格里菲斯（D. W. Griffith，美國第一間製片公司創始人）時期的口傳歷史創作成書，《大師運鏡》有系統地把鏡頭語言和專業術語化成有形和永久的文字，力圖做到電影界的詹森字典（Dr. Johnson's Dictionary，近代最具影響力的英文字典）那樣的境界！

——約翰‧貝得漢（John Badham）導演，曾執導《週末夜狂熱》及《戰爭遊戲》

對於任一個想要掌握鏡頭語言、敘事畫面的人來說，這本書用最簡單的方式教你如何把攝影機用得淋漓盡致。

——艾倫・柯拉多（Erin Corrado），隸屬onemoviefivereviews.com

《大師運鏡3》是導演和攝影師的必備讀物，對於其他電影工作者，或是學習電影拍攝的學生來說也相當有幫助，因為它很明確又具啟發性，還有很多絕佳的視覺範例！

——凱薩琳・安・瓊斯（Catherine Ann Jones）作家、編劇，著有《The Way of Story》、《Heal Your Self with Writing》

《大師運鏡3》延續了這系列書籍的創作初衷：找到有趣的方式，直觀地說好每一個故事，是所有導演和攝影師的拍攝實作教本。

——馬克思・H・派爾（Marx H. Pyle），導演、製片，作品包含《Reality On Demand》、《GenreTainment》

《大師運鏡3》仔細洞察每個鏡頭背後的意義，實在太感謝這本書了，這就是我最新的秘密武器！

——特樂福・梅斯（Trevor Mayes）導演、編劇

CONTENTS

CONTENTS

CONTENTS

CONTENTS

自序

學習拍片的過程中，最重要的就是先培養導演的洞察力。

一部優秀的電影需要好的演技、精彩的劇本和配合度高的團隊，當然也需要好的運鏡。如果少了獨創的攝影機技術，就會連帶拖累其他人，稀釋掉故事的精彩度，浪費一次拍好電影的機會。

假設你用很平庸的方式拍一名好演員，效果將會令人失望；拍很講究的場景卻沒有創見，是浪費經費；拿傳統的鏡位表現一個精彩可期的故事，結果也會變得很無聊。真的很在意自己的電影，就應該在乎所有的鏡頭，具有思考的運鏡就是你給觀眾最好的禮物。

很多讀者告訴我，《大師運鏡》系列作品賦予他們這樣的能力，他們透過這本書學習專業的攝影；他們知道怎麼用最低的預算，拍出看起來很高規格的影像。隨著練習時間的累積，他們也漸漸有了拍片的創見。

我收到許多郵件，讀者詢問是否會出《大師運鏡》第三集，因為他們想要知道更多，希望學會更深入的攝影技巧，而不僅是

收集各種不同的運鏡方式；他們不希望我再展示另外一百種很酷的攝影技術，反而是想要學習怎麼開發自己，進而養成導演的視野。

你的職責不是刻意製作令人興奮的攝影鏡位，讓你的電影看起來很酷；同樣的，也不是只拍很基本、很保險的畫面，再祈禱剪接師不會剪掉那些片段。你的任務應該是為自己的電影設計一組可以清晰表達故事、抒發情感、挖掘人性並捕捉獨特氛圍的運鏡，同時展現自己電影的風格，這本書可以幫助你達成這理想。

許多經驗豐富的導演、電影教師、電影系學生和廣告製作人告訴我，《大師運鏡》是他們隨身攜帶的配備，他們使用這系列的書來解決問題；在電影開拍前，也透過這些書來想像應該怎麼拍攝。

劇作家告訴我，讀完《大師運鏡》系列，他們更了解各種場景該如何拍攝完成，寫出來的劇本也與導演更投合，他們領會運鏡和情感的流暢度是拍片關鍵，這也正是《大師運鏡》想帶給讀者的概念。

演員和戲劇老師說，《大師運鏡》系列是他們給表演者最好的參考書，他們讓表演者更懂得掌握不同的攝影機，因為這本書解釋了機械的使用方法，表演者能更輕易了解導演怎麼觀看這世界，進而明白導演想達到什麼效果。

《大師運鏡》第一集提供攝影機運鏡方法的介紹，它們適用於你正在拍攝的電影，是本很密集的攝影機操作課程，你可以用來製作任何一個場景，建構屬於你的景框。沒有拍片經驗的初學者能夠學習這本書裡的方法，這些方法也同樣受到在好萊塢工作幾十年的導演青睞。

在《大師運鏡》第一集中，我的目的是要呈現如何有創意地移動攝影機，可以使每一個場景看起來更加生動、更融入故事情節。這本書多年來也都在電影相關書籍的排行榜名單中，也廣被學校和許多電影工作者使用，因為它提及的技術可應用於各種拍攝現場。

《大師運鏡2》專門給重視電影核心的導演使用，解決了導演的終極挑戰：在演員停下動作，開始講話的同時，維持視覺上的趣味。我在這本書提到對話是所有電影的靈魂，必須靠直覺

和熱情拍攝。許多導演寫信告訴我，他們因為留意對話鏡頭，電影因此變得更生動，這些技巧也被用在好萊塢電視影集、澳洲的電影和中國的商業廣告拍攝當中。當然，這本書也受到演員們的歡迎，因為透過它，可以了解怎麼在對話鏡頭裡看起來更加耀眼。

凡是導演遇到拍攝的問題，他們只要研究一下《大師運鏡》，便能得到解答，遇到沒有收錄在書中的特定運鏡，他們可以結合兩到三種書裡的方法，然後製作出新的運鏡模式。導演們通常在開拍前會詳閱每一本書，學習書裡所教的運鏡，並感受這些運鏡下看到的畫面，這表示他們內心有所想法，但又很彈性，能適應各種現場狀況。

如果這兩本《大師運鏡》這麼基礎且實用，真的還有必要出第三集嗎？

我在《大師運鏡3》想藉由不同角度的觀看，提供電影人一些運鏡設計的進階途徑。觀摩其他導演怎麼解決問題、闡述故事和捕捉情緒，你將會學到怎麼更有創意地拍攝電影。

這本書更深入電影製作，有助於你脫穎而出，適切表現鏡頭的核心，有效地表達畫面想傳遞的意思，同時又具備個人風格。你會找到自己的視野，而且知道怎麼在電影中實踐他們。

這本書收錄的影像都是一些很純粹的案例，清楚展示有創意且明確的拍攝技巧，我看過數百部電影，而這些影像的鏡位都符合五大拍攝關鍵：他們揭示了人物性格、能說一則好故事、他們看起來成本很高，實際上畫面都很容易達成，最重要的是，每一個鏡頭都能夠被執行，不論你的預算多少，所有畫面都是可以被調整的；大部份的影像例子，都能使用最簡便的機械裝置完成。你可以大膽地使用手持攝影，或者借助便宜的攝影機穩定器；有些案例為了安全起見，可能需要掩護套；有些案例使用攝影機移動臺車和起重機，效果會更好。攝影配備並不是要件，只要你擁有一雙導演的眼睛，你就能掌握屬於你的取景方法。

我不想展示一百種讓你模仿的鏡位，甚至一百種你能展現在電影中的風格；當你讀完這本書，你會知道你希望自己的電影看起來如何，並且明瞭要怎麼把它們拍出來。

這本書比前幾本《大師運鏡》難度更高，裡頭收錄的影像綜合了好幾種效果，用到的鏡位、景框或角度可能很簡單，但效果卻能讓人印象深刻。有野心的初學者也能使用這本書，如果你剛要開始拍電影，可以搭配前兩本書一起讀，便於了解攝影機的功能；如果你有多年的拍片經驗，這本書能促使你發展新的拍攝手法，結合不同的想法、打造原創的運鏡方式。

當人們開始拍片，他們會以為拍片不過就是攝影機對著演員、記錄他們的表演。然而優秀的導演懂得電影是需要憑藉攝影機的精雕細琢，透過每一個你在畫面應用到的角度、運鏡、走位和停格，打造並賦予其光彩。

我花了很多時間研究電影鏡位，看到不少被浪費掉的機會，這現象同樣發生在低成本的電影、學生電影、甚至是高預算的電影；導演總是錯失良機，當他們有機會拍出偉大的作品，最後往往只營造出普通的鏡頭，這跟預算不足沒有任何的關係，反倒是時間不夠的影響性更大，不過更常有的狀況是，導演已經沒有更多靈感了。

當你從第三集裡學到各種鏡位，你將不再滿足於普通的攝影機鏡位，你會開始習於找出不同的角度、新的觀點，或者對事物看法有所改變，並為你的鏡頭增添更多生命力和意義。這是一本進階參考書，因為不論你在拍片過程經歷到什麼問題，它都會刺激你在每個鏡頭中，想出有創意的解決方法。

這本書督促你去想像，研讀這些靜止的鏡頭和俯視圖，思考這些鏡位怎麼被拍出來的，然後進而調整某些變因：角度、演員的姿勢、攝影機高度，想一下這樣的調度會使畫面產生什麼樣的變化。最後，你就會思索怎麼把電影拍得更好。

如果你三本書都有，我建議你在拍片前把它們都讀過一遍。《大師運鏡3》幫助你摸索鏡頭核心，製作一個能引出特定場景和劇情的大師級運鏡；《大師運鏡2》適用在對白場景，幫助你拍出演員最好的一面；隨身攜帶《大師運鏡》第一集，當你需要快速修改影像，或需要一個簡單的概念增強某個鏡位的時候，它便能派上用場。

導演和製作人應該確認演員和劇組可以隨時取閱這系列的書（如果你有預算，甚至可以幫他們購買），這樣一來你們可以參考同一頁。一旦每個人都清楚你想要拍出怎樣的影像，你們的工作會進行得更加順利。

更重要的是，你的攝影師必須要有這些書。有些攝影師比其他人更偏向實作，假設你要自己設計所有的運鏡，那讓攝影師們知道你使用的途徑，對他們來說會更容易些；同樣地，如果你身為攝影師，這系列的書能幫助你，避免你的導演拍出一部無聊的電影。你也許會發現比起攝影機，導演更關注演員，所以

這些書可以呈現攝影機能怎麼應用。當導演看到一個好的表演需要依賴有創意的攝影技術，他們就會更看重你的工作。

攝影機就像空白的畫布，你鎖定一個主題的當下，就開始在講故事了；一旦你調整攝影機高度，講的又是不同的故事。把攝影機調到其他的角度，會出現不同的情緒；你怎麼在鏡頭裡定位和移動演員，也會影響到觀眾對他們的感覺。你做的一切都很重要，所以你必須了解畫面正在發生什麼事、鏡頭會怎麼影響劇情，以及如何透過運鏡闡述故事。

不管是在畫分鏡表之前的籌備期，或者拍片的當下，設計鏡位都要繞著故事情節想：主角們剛剛去了哪裡？他們內心想的是什麼？在一個鏡頭裡面，你的英雄想要做什麼？已經做了哪些事？多考慮劇情，你自然會了解哪些是適合的鏡位。

當你讀完這本書教導的運鏡技術，知道導演們怎麼在故事中應用自如，你的想像力這時就會被點燃了。

本書的使用方法

透過這本書，你可以找到最適合自己的拍攝方法，當你讀完這本書，甚至可以獨立設計出更有想像力的運鏡方式。

本書每一章節都會選錄經典電影的影像畫面，顯示這些特定技巧，已經被哪些電影成功地使用過。俯視圖（overhead shot）說明攝影機和演員兩方如何移動，完成該效果，白色箭頭是攝影機移動的方向、黑色箭頭則是演員移動的方向。

開始閱讀任何一個章節，你可以一邊讀說明文字，一邊參考範例畫面；你可以想像更動其中任何一項設定，會如何地牽動到畫面上的細節呈現。把這本書放在你的拍攝現場，你可以隨時修改，或是讓既定場景添加變化，結合幾項原本習以為常的技術，創造出一些新的火花。

必要的重點已附上圖解說明，但基於這是本進階的工具書，部分的鏡頭並沒有圖解。你會在有畫面示範的章節，看到一個鏡頭旁邊附帶一組俯視圖，解釋該技巧如何完成；有些鏡頭沒有提供俯視圖片，這是為了提供你更多練習的機會，你必須看著鏡頭、閱讀說明文字，然後自己解讀怎麼操作你的攝影機，這需要一些練習，但確實也是每個導演必備的功課。

本書的最後一章（Chapter 11）會有更多電影的影像畫面，但不會附帶俯視圖，我希望進一步鼓勵你，自行想像這些鏡頭是怎麼拍成的，這也是本書的宗旨：幫助你習慣，並更明確地想像攝影機的操作。

當然，你也應該跟演員分享這本書，讓他們意識到「鏡頭」是電影人的眼睛，而你又是如何透過鏡頭去展現魔法。

進一步了解鏡頭

1.1

長焦距遠景鏡頭

長焦距鏡頭聚焦你要拍的物件或主角，同時帶入拍攝對象旁邊的環境，當你的攝影機遠離演員，而後方的背景在更遠的地方時，這個效果會特別明顯。這兩幕《奪天書》（The Book of Eli, 2010）的取景，就是讓長焦距鏡頭糊焦主角外的所有東西，我們得以更專注地看主角和他的表情。

把攝影機架在離主要演員很遠的地方，其他物件或演員稍微靠近攝影機一些，當你聚焦在主要演員的身上，前景的物件、演員，以及背景就會產生糊焦效果；讓前景演員站在距離螢幕水平位置更近的地方，更加突顯此效果。

主要演員在攝影機前看起來不會迅速移動，反而是閃過鏡頭的物件看起來移動速度會比較快，這會使得我們認為主要演員陷在一個混亂的世界。

另外從《黑天鵝》（Black Swan, 2010）的取景，也能展示怎麼使用長焦距鏡頭上下移動拍攝演員。在一個鏡頭中同時呈現

前景和背景的元素，通常會認為必須先取個寬景來製造多一點空間，然後再使用中景及演員特寫，但其實規劃完善的運鏡就能達到這個效果。

讓我們看看《黑天鵝》，攝影機只是隨主角穿越房間，但因為他讓主要演員靠近攝影機、其他演員站在更遠的背景位置，整個場景就清楚地呈現在一個鏡頭中。

當你使用長焦距鏡頭的時候，背景會被拍攝物件拉大、前景則會因此被壓縮；在最後舉例的《末路浩劫》（The Road, 2010）畫面中，你可以看出前景和背景元素看起來比實際上跟演員距離更近，只要把演員置放在景框一側、另一側置放前景，你就能在觀眾留意角色的同時，加深他們對環境的印象。

《黑天鵝》，戴倫艾洛諾夫斯基（Darren Aronofsky.）執導，2010，福斯探照燈影業版權所有。

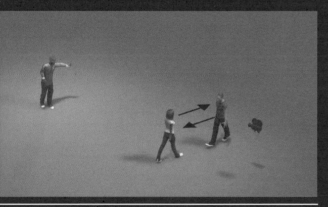

《奪天書》，休斯兄弟（the Hughes Brothers）執導，2010，頂峰娛樂電影公司版權所有。

《末路浩劫》，約翰希爾寇特（John Hillcoat）執導，2009，FilmNation Entertainment版權所有。

1.2

長焦距特寫鏡頭

你可能以為長焦距鏡頭就像望遠鏡，能讓你更靠近觀看演員的走位，但也許你更該把它當成約制攝影機視野的一個工具：當長焦距鏡頭很靠近一個演員，其實你的畫面幾乎只會聚焦在演員身上，所以這是個拍攝特寫或超大特寫的理想方式。

攝影機盡量靠近演員，長焦距鏡頭對焦演員的眼睛，如同這兩幕《水果硬糖》（Hard Candy, 2006）的畫面，你會把注意力集中在演員的眼睛，臉的其他部分就漸漸不在你的視線焦距中。如果可以，拍攝過程中請你的演員不要將臉偏離攝影機，不然很難讓焦距維持在他們眼睛上；不要擔心演員的臉變得模糊，因為這樣剛好能讓觀眾把焦點集中在眼睛。

第三個畫面的鏡頭就沒有那麼靠近演員，但還是有引導觀眾將注意力集中在演員臉部表情的效果，你依然可以瞥見演員的

服裝、頭髮和背景，但攝影機擺放的位置其實要強調演員的臉部表情，這會更突顯效果，因為她被放在景框的邊緣，而不是像一般情況，空間都在她的肩膀後方。第四個畫面也是同樣情況，男演員被放置在畫面最左邊的角落。

最後一個畫面圖告訴你怎麼延續你的長焦距鏡頭拍攝：稍微把攝影機挪遠，然後從側邊拍攝，演員的臉在更左邊的位置，空出來的右邊空間，就可以呈現手部的動作，但畢竟聚焦還是演員的臉，所以他的手也是模糊的。這個特寫長焦距鏡頭讓大家的注意力都停留在演員臉上，觀眾能專心看他，並且仔細聽他要說什麼。

《水果硬糖》，大衛斯雷德（David Slade）執導，2006，獅門娛樂版權所有。

1.3

長焦距固定鏡頭

你可以在完全不移動攝影機的同時，創造出非常有張力的效果。以《末路浩劫》（The Road, 2010）為例，在兩個固定鏡頭中間加入一個簡單的剪接，便可以營造出主角在環境中掙扎的感覺。

第一個畫面，攝影機離得很遠，然後使用了一個中焦至長焦的鏡頭，突顯角色所處的環境。一般長焦距鏡頭的標準用法是要區分前景、中景和遠景，但他們在這個畫面中融成一體，基於前景沒有特別要傳達的物件，背景跟角色又非常靠近，這鏡頭消除了所有景深，看起來畫面是靜止的，所有的動作都顯得緩慢且艱難。

第二個畫面使用更長的鏡頭，相對更靠近演員，後方的樹超出景框，畫面呈現一種監禁感，因為我們可以看到主角往前走，

但始終背離攝影機，整個空間好像矮化了這幾個角色。

架好你的攝影機，當剪接完成，不管畫面呈現了什麼，角色還是會在景框的同個位置，這樣一來你就能塑造出深陷其中的感覺，好像寸步難行。

另一個是《命運規劃局》（The Adjustment Bureau, 2011）的例子，圖片同樣呈現極長焦距的鏡頭，可以聚焦新的細節；將極長焦距的鏡頭放在離演員很遠的地方，會讓背景變成糊焦的狀態。第二個演員在這時候走到背景裡頭，然後攝影機再聚焦到他的身上。這個技巧是調整焦距，而不是移動鏡頭或攝影機，如果鏡頭夠長，前景的演員會變得非常模糊，幾乎從畫面中消失一般。使用這項極度糊焦的技術，可以讓固定鏡頭做出像是剪接的效果，而實際上你並沒有剪接或者移動鏡頭。

《末路浩劫》，約翰希爾寇特（John Hillcoat）執導，2009，FilmNation Entertainment版權所有。

《命運規劃局》，喬治諾爾菲（George Nolfi）執導，2011，環球影業版權所有。

1.4

長焦距移動鏡頭

當你使用長焦距鏡頭的時候,攝影機旁枝末節的運鏡都會被放大,即便只是一個細微的搖晃。這也代表並不是所有電影都適合長焦距鏡頭,尤其是你可能會有非常多運鏡,例如一個長時間的穩定器攝影鏡頭,或者是手持攝影。

也不是說長焦距鏡頭都應該保持固定不動;雖然可能會遇到很多對焦和取景的挑戰,但長焦距鏡頭依然可以創造出非常有爆發力的動作場景。

《水果硬糖》(Hard Candy, 2006)的推拉鏡頭就使用長焦距,讓畫面顯得更有趣。通常你會選擇短焦距來往前推進拍一個角色,因為短焦距鏡頭可以讓移動的速度感變得更強烈:拍下的物件在畫面中會看起來很大、收束也很急促。但當你使用的是長焦距,你必須架設更多軌道,而且推移攝影機的速度要更快、距離要更遠,才能讓畫面像推移鏡頭,如果你只推進幾尺,整體的景框並不會有太大的變化,所以你要把攝影機放在離主角更遠的地方,然後一口氣推進十尺或更多。這技巧會需要很嚴密的專注力,如果拍攝期間攝影機焦距稍微偏離也不用

擔心,只要你有集中注意力在處理這運鏡就好。

既然需要架這麼多軌道、而且聚焦還有一定的難度,那這運鏡究竟有什麼優點?長焦距鏡頭會限縮視線範圍,掩飾掉周邊的環境,這就是它被廣泛用來拍特寫的理由:它能夠完全聚焦演員,再加上推移鏡頭,聚焦主角的效果就更顯著了。

如果你使用短焦距拍這景,最後背景會佔掉景框大部分,不然就是你必須很近距離拍演員,她的臉可能會有點變形;長焦距鏡頭也比較容易讓背景糊焦,演員在景框中就特別被孤立出來,這效果適合用在很戲劇化的時刻,或者準備揭露事情的時候,像《水果硬糖》的例子,這是電影第一次拍到主角。

另外一個創造強烈效果的方式是:攝影機放在一處不要動,然後鏡頭跟著一個速度很快的演員穿越擁擠的場景,這其實就是攝影機左右移動的效果,但結合了演員的走位,就能創造出速度非常快的印象。

《水果硬糖》，大衛斯雷德（David Slade）執導，2006，獅門娛樂版權所有。

《命運規劃局》，喬治諾爾菲（George Nolfi）執導，2011，環球影業版權所有。

1.5

短焦距遠景鏡頭

短焦距鏡頭（廣角鏡）能創造空間感，所以常被用來拍風景，呈現大範圍的室內空間也同樣有效：廣角鏡可使小房間看起來大些、大空間看起來就更巨大。

《命運規劃局》（The Adjustment Bureau, 2011）的畫面便是使用了細微的推拉來增加空間感，沒有其他的運鏡，也沒有上下搖晃鏡頭，單純是從左至右的推拉。如果注意力放在空間的大小，那拍攝重點是要有人或物件在畫面中心的位置，如果被拍攝的人或物件太靠近攝影機，那會過於聚焦在角色上；但如果他距離攝影機太遠，則從頭到尾都無法營造空間感。

短焦距鏡頭會放大攝影機前的動作。意思就是說，你的演員只要移動一小段距離，效果看起來就會像他們很迅速移動；這技巧可以用在你想讓角色從似乎普通的空間，移動到廣大地點的時候。看到《終極追殺令》（Léon, 1994）的畫面，兩個演員站在門口外頭看似黑暗、封閉的地方，當攝影機移動到右側，他們順勢離開攝影機，出現在建築物邊角處。

攝影機繼續移動，直到原本的背景（暗色的建築物）完全在畫面外；這運鏡創造出很巧妙的轉折，從黑暗、封閉的空間轉換到廣大、繁華的城市。畫面開始時，我們不曉得鏡頭是否身處在小巷中、或者其他封閉的地點，但攝影機往右移動後，揭示演員其實身處在更大的地方。

這技術非常實用，特別是當你想要呈現主角從一個地點轉換到他處，或者表現心境的轉折，這一個運鏡異常地簡單，只要在演員移動的時候跟著推拉即可，選擇對的鏡頭會讓效果更顯著；廣角鏡製造出必要離開攝影機的演員走位，同時也營造超越實際環境的空間感。

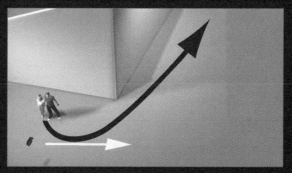

《命運規劃局》，喬治諾爾菲（George Nolfi）執導，
2011，環球影業版權所有。

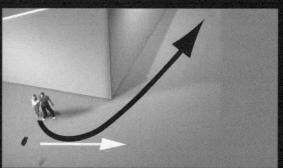

《終極追殺令》，盧貝松（Luc Besson）執導，1994，哥倫比亞電影公司／高蒙電影公司版權所有。

1.6

短焦距特寫鏡頭

廣角鏡會放大距離，拍攝移動時看起來會比實際移動速度更快，也會讓物件看來有些變形。

攝影機小小的運鏡，配合演員較大的走位，便能製造出急迫感；在《全面啟動》（Inception, 2010）的畫面中，我們看到很廣角的室內空間，當主角經過攝影機、進到房間的同時，攝影機稍微往前推進一點。

雖然攝影機不過是些微的移動，但比起只有演員在走位，已經能讓效果看起來生動不少，不過要確認演員距離攝影機夠近，這樣一來演員離開攝影機時才會有最大的移動感。

《未婚妻的漫長等待》（A Very Long Engagement, 2004）的第一個畫面就說明廣角鏡怎麼有效地加強一個物件的存在，

那把槍勢必要離鏡頭非常近，才能看起來比實際上來得長，扭曲的效果會同時加強物件在畫面中的移動感，這樣演員只要稍微移動槍，槍就會搖晃得很劇烈。這表示儘管我們的注意力集中在演員，鏡頭對焦也在他身上，但還是會強烈感受到槍的存在，好像槍其實是對著我們一樣，比起中景鏡頭，短焦距鏡頭塑造了更緊張的氛圍。

右下的畫面顯示廣角鏡下的臉會變得扭曲，任何靠近攝影機的物件看起來都比實際距離近，基本上也會讓所有人的鼻子看起來都比平常大一些，為避免這情況會帶來一些麻煩（或者太過喜劇的效果），你可以稍微調整上述鏡頭的角度，一點點搖攝可能會有幫助，只要設好攝影機位置，你就可以取得廣角鏡下有點夢幻感的扭曲效果，而且不至於使臉部變得太不自然。

《未婚妻的漫長等待》，尚皮耶居內（Jean-Pierre Jeunet）執導，
2004，華納獨立影片公司版權所有。

《全面啟動》，克里斯多福諾蘭（Christopher Nolan）執導，2010，華納兄弟娛樂公司版權所有。

1.7

短焦距固定鏡頭

傳統上，廣角鏡常拍寬景，例如風景，或是很大的房間。

《黑天鵝》（Black Swan, 2010）這個畫面顯示廣角鏡不只有拍寬景，它還能加大距離，所以整個房間看起來比實際更大，讓一個演員站在鏡頭的左側，所以整體空間感又再更大些。

如果要讓畫面更生動，用固定短焦距可以拍出很有張力的鏡頭，但要讓演員儘量填滿畫面，在《辛德勒的名單》（Schindler's List, 1993）的畫面中，攝影機幾乎沒有移動，只有上下搖攝，順應入鏡演員的身高。

開拍之後，兩個人距離攝影機都很近，但面朝反方向，然後他們開始一連串的走位，像舞蹈一樣，一人前進、另一個人就後退，不斷改變在攝影機前面的位置，實際上這是導演在同個位置設定好要呈現的七個畫面，開拍後就讓演員走這七個走位。

要做到這個效果，你必須這麼做：把你的攝影機架在地板位置，這樣你才捕捉得到主角全身、確認劇情有個可以讓主角在攝影機前跪下的原因（在這個例子裡頭，他們正在看一堆舊檔案和照片），最後藉由調整演員位置，找出六或七個最好的構圖，當你找到最有效果的構圖方式，你就可以開始把劇情加進鏡頭、結合你想像的畫面和演員的走位；另外的方法是，一切按劇本來，讓演員即興演出，然後再找出最佳的畫面。

你必須避免的是純粹為了移動演員而移動、或者刻意要他們擺出某些姿勢，每一個靠近攝影機或偏離攝影機的走位都應該是要展現去某地方的渴望、去看某些東西、跟某些人說話；當動機明確，靠近攝影機或偏離攝影機的極致表現就會看起來比較自然，緩慢的拍攝過程因此變成完美電影構圖中優美的一環。

《黑天鵝》，戴倫艾洛諾夫斯基（Darren Aronofsky）執導，2010，
福斯探照燈影業版權所有。

《辛德勒的名單》，史蒂芬史匹柏（Steven Spielberg）執導，1993，環球影業版權所有。

1.8

短焦距移動鏡頭

短焦距鏡頭能製造出很棒的動作效果,當拍攝的物件相對而言離攝影機夠近、並且在環境裡頭快速移動時,攝影機只要跟著移動,廣角鏡放大和增強動作感的效果會更加明顯。

以《命運規劃局》(The Adjustment Bureau, 2011)為例,攝影機很靠近正在跑步的演員,鏡頭悄悄地隨著演員移動;基於短焦距本身的特性,畫面的人物特寫會非常突出,但旁邊環境的動感看起來更加極致,兩側的景色用一種幾乎不自然的快速度經過鏡頭,加強了追逐的速度,當你在戶外拍攝,可能必須使用極短焦距的鏡頭才能達到這個效果,因為不論是哪邊,牆、樹跟物件都距離很遠。

如果是在室內拍攝,使用短焦或中焦距鏡頭就可以達到此效果,像是接著舉的《黑天鵝》(Black Swan, 2010)一例,娜塔莉波曼(Natalie Portman)往前移動的時候,鏡頭還是保持差不多的距離,牆面、旁邊的人和其他入鏡的物件都離她很近,感覺上他們很急促經過她,讓她的移動速度也比實際上看起來更快,能讓整體效果更顯著。

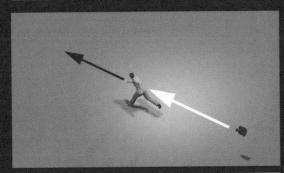

《黑天鵝》，戴倫艾洛諾夫斯基（Darren Aronofsky）執導，2010，福斯探照燈影業版權所有。

《命運規劃局》，喬治諾爾菲（George Nolfi）執導，2011，環球影業版權所有。

1.9

中景鏡頭

中景鏡頭正如其名,有時候會拍出滿無聊的畫面,他看起來太像平常我們眼睛看到的世界,而不是攝影機下的世界。想要讓中景鏡頭依然有些可取之處,必須要利用較有趣的劇情設定、運鏡和巧妙的構圖,才有可能發揮得淋漓盡致。

假設你想要看到演員身處在他們的環境,中景鏡頭會是個很好的選擇,你可以用中景做出同時關注空間和演員的場景,而不是偏重在其中的一方。《辛德勒名單》(Schindler's List, 1993)是個好例子,我們可以看到演員、鏡頭帶到他們的表情,同時也拍出他們所處的地方。

為了讓這景變得更有趣,導演一開始先讓攝影機在下空的位置,然後再開始跟隨演員,演員暫時站立不動的時候,攝影機

也跟著停下來、演員擺了最後的姿勢,攝影機才往前近拍,再加上一個搖攝和一個推移鏡頭,就有效地完成了三個各有重點的構圖。

另一個畫面取自《黑天鵝》(Black Swan, 2010),你可以看到中景鏡頭有時候被用來處理大量的視覺訊息。畫面主要聚焦在前景的娜塔莉波曼(Natalie Portman),背景(包括鏡子投射)在一定距離外,因此我們會看到整間房間的大小、有多少人、以及房間的鋼琴。短焦距鏡頭不能讓我們看到演員所處的空間,而長焦距鏡頭又會切掉太多房間的畫面,在這裡,中景鏡頭讓我們看到了演員、她的表情,以及整個空間的大小。

剪接鏡頭

你大可以使用短焦、中焦和長焦距鏡頭,然後剪接這一些影像,在很多電影裡頭、尤其是電視劇,這個方式經常發生,你常常會使用到寬鏡頭建構整體的場景、用中景鏡頭呈現一兩個演員,然後再換到長焦距鏡頭去拍特寫。

這樣的鏡頭轉換是拍片的標準練習,不同鏡頭剪接和調整的效果很值得思考,你可以整部片都用短焦距鏡頭,儘管特寫會有些扭曲變形;同理,你也可以用長焦距拍景色或建立鏡頭,儘管這會縮減很大角度的視線範圍,有很多比較極端的替代方式值得你實驗看看。

不管你選擇哪一種鏡頭,都要注意你擺放攝影機的位置,你應該以你想要達到的效果為主,選擇適合的鏡頭,然後以想要的構圖為原則去移動你的攝影機。

例如《愛是您·愛是我》(Love Actually, 2003)當中,你可以看到畫面剪接了很多長焦距和中焦距鏡頭,為了加強鏡頭剪

接的效果,攝影機不斷靠近和偏離主角,不過大致上鏡頭還是對齊了床的中央,幫助觀眾確定方向,如果攝影機在房間四周不斷地移動,又使用各種不同的鏡頭,那剪接起來就會讓觀者很難定焦。

在《別讓我走》(Never Let Me Go, 2010)裡,先是使用長焦距鏡頭取了有兩個主角的景,然後再用相對來說更長焦距的鏡頭取只有單一主角的景;當鏡頭剪回兩個主角時,使用了比拍攝單一主角更長焦距的鏡頭,但攝影機也稍微移動,所以我們能更直接地看演員,這一個更長焦距鏡頭的剪接,讓背景變成糊焦的狀態,所以我們會放更多注意力在主角的身上,而不是他們所處的環境。

你要使用哪一種鏡頭、在同個場景裡頭換多少個不同的鏡頭,這些都沒有一定的準則,不過無論你怎麼選擇,都不要忘記移動攝影機,輔助你選擇的鏡頭加強或削減它本身的特性。

《別讓我走》，馬克羅曼尼克（Mark Romanek）執導，2010，福斯探照燈影業版權所有。

《愛是您‧愛是我》，李察寇蒂斯（Richard Curtis）執導，2003，環球影業版權所有。

2.1

混合型運鏡

最簡單的設備就可以做到看起來很複雜的運鏡效果，你的目標絕對不是為了炫技，所以把畫面弄得很複雜，而是在不需要太多攝影機運鏡技術的情況下，營造更多的動感以及空間感。

以《桂冠街區》（Laurel Canyon, 2003）的鏡頭作為例子，它就只是一個簡單的往右推移，這畫面很有意思，因為攝影機跟演員都在景框內，這個空間想要營造出攝影機跟演員同時走進畫面裡頭，用來增加新鮮感，或者某種讓人無法抵抗的害怕氛圍。

有很多方法可以完成這個效果：演員們從叢林後方出現，往左邊移動、攝影機蛇行繞到他們左邊，最後讓演員離開鏡頭。整體運鏡看起來就像是主角們在叢林中找方向，這是個潛意識的印象，畫面製造出一種他們在探索或找路的氛圍，而不是穿梭在熟悉的環境裡。

當他們從鏡頭中離開，我們可以看到他們拖著的行李，這比用中景特寫拍攝演員，更能夠強化他們剛抵達叢林的氣氛。

離開的同時，他們在景框中被縮得很小，儘管房子和地板仍維持一樣的尺寸；主角們像是被環境吞噬一樣，整體效果傳達出人物的挫敗感。

另外這鏡頭也有效率地建立了一些往後故事發展會用到的場景，例如出現了池塘、池塘邊的椅子、小山上的屋子，而這些不過只是攝影機往右小小的運鏡而已。規劃鏡頭的時候，你應該結合從劇本中看到的故事元素，然後運用簡單的運鏡，再加上演員在畫面中的走位，看看能不能呈現出你所要的感覺？如果一個運鏡就能有效拍出你要的畫面，就沒有必要設計十種不同的鏡頭了。

《桂冠街區》，莉莎蔻洛丹柯（Lisa Cholodenko）執導，2003，索尼經典電影版權所有。

2.2

快速移動攝影機

當你想要在一場追逐戲中營造速度很快的氛圍，你就必須讓攝影機移動速度跟演員一樣快，讓主角的臉維持在景框中，我們可以繼續看到他的表情，同時也可以看到快速變換的場景。

參考《功夫夢》（The Karate Kid, 2010）的例子，攝影機架在演員的前面，用固定的角度拍他，鏡頭隨演員在同一道路上推移，並且一直保持同樣的距離；如果你讓演員靠近或遠離攝影機，會製造出出乎意料的結果，甚至看起來會好像演員的動作緩下來了。雖然這些鏡頭設定都很值得實驗看看，不過如果你想要讓畫面維持一定的速度，就必須保持同樣的攝影機角度和距離。同時，你要隨時調整景框，讓演員維持在景框的同一個位置。

要製造出速度感，另一個重點是把其他物件置放在演員和攝影機中間，當這些物件閃過鏡頭變得糊焦，就可以加強畫面速度感；讓演員跑過一道牆，會比在空曠的空間中跑步更有效果。

第二個場景的鏡頭開始有一些晃動，這時候把其他物件擺在演員和攝影機中間，就更有優勢了，攝影機和演員同步移動，但使用了比較長焦距的鏡頭，角度也比較低些，所以中間穿梭的車子和人就擋住更多的景框，如果你想製造出主角在人群或鬧區迅速穿梭的效果，你就可以使用這個拍攝途徑，通常只需要幾部車子和一些人，就可以製造出鬧區追逐戲的整體感覺。

《功夫夢》，哈洛德茲瓦特（Harald Zwart）執導，2010，哥倫比亞電影公司版權所有。

2.3

讓演員帶動攝影機

讓主角帶著鏡頭移動，能幫助演員更加認同主角；如果畫面剛好沒有對話，但你想傳達某些動作或情感，這運鏡便特別管用。當攝影機移動時，是比較難傳遞情感的，因為我們的注意力不一定會在演員的臉上，而讓演員的走位指示運鏡，可以使觀眾保持注意力，去看主角在想的事情和感受；同樣的，當鏡頭停止在某處、主角離開畫面，你便能呈現主角已經下了某項決定。

像是《奪天書》（The Book of Eli, 2010）的畫面，鏡頭一開始取了有斷裂煙囪散落的背景，建立了一個新的場景，但我們並不知道接下來畫面會不會剪接到其他的東西，或者推進到煙囪旁，這時候演員從左邊走進螢幕成為驚喜，比起一開始就讓她入鏡，這方法會讓觀眾集中更多注意力在她身上。

接下來鏡頭就隨她移動，把推軌往右拉，讓她保持在螢幕的同個位置，背景也跟著移動和改變，說明她到了新的地方，不過我們還是可以清楚看見她的臉。

她抵達一個休息站，附近的環境有些不同，這邊已經沒有水平橫躺的煙囪，但是遠處有更多破碎的煙囪散落，這暗示了選擇的時刻，她可以繼續向前，或者轉身往其他方向，這個運鏡在街角或者十字路口都可以使用。

當她停下來的時候，攝影機也停住，為了要展現她的猶豫，導演讓她回頭張望她去過的地方，接著，她走出了螢幕之外，攝影機待在原地不動，讓她的身影消逝在環境中。

這運鏡可以有很多不一樣的設定，重點是除非主角移動了，不然攝影機就該維持不動，這樣一來你就能讓觀眾鎖定在演員的內心戲上；當主角移動到其他方向，攝影機保持不動，畫面便能呈現出主角的改變，或他做決定的時刻。

2.4

揭示型運鏡

當你想要介紹新的主角登場,你可利用一組運鏡強調他的重要性,像是這幾幕《夢幻天堂》(Heavenly Creatures, 1994)例子,老師一開始出現在景框的左邊,這幕結束在凱特溫絲蕾(Kate Winslet)站在幾乎跟老師同一個位置;這運鏡把老師的位置換成溫絲蕾,所以與其讓她出現在螢幕中,乾脆直接讓她取代老師的鏡頭位置。

因為一開始使用的是傳統的取景模式,觀眾自然以為接下來也會是一般的剪接畫面,所以當鏡頭滑到右側的時候,看起來會格外驚喜;與其讓鏡頭直接拍攝要拍的主角、讓老師超出畫面之外,鏡頭滑動一個小弧度,看上去就會像是老師在介紹溫絲蕾演的角色;鏡頭接著更直接拍攝溫絲蕾的角色,攝影機相對地更近距離拍她。

鏡頭始終維持低角度的拍攝,比起平視攝影,更能突顯出溫絲蕾角色的權威,這同時也讓她擁有畫面的主導權,她的現身變得令人難忘。

再複雜的運鏡,也可以用手持完成,但你可能會發現用上述介紹的運鏡,最能突顯整體的精密度和張力。最好的方式是同時使用升降機和推軌,當然利用攝影機穩定器也可以達到類似的效果。

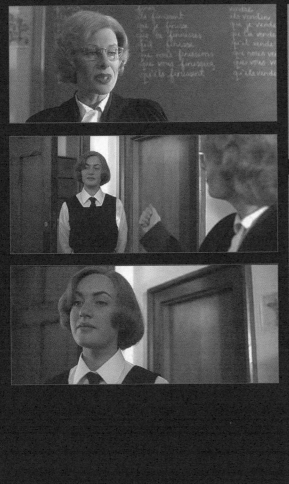
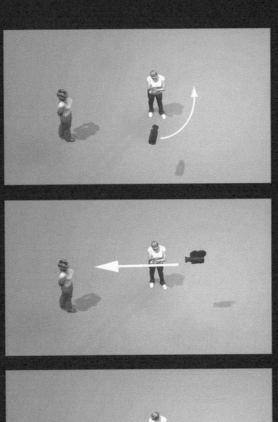

《夢幻天堂》，彼得傑克森（Peter Jackson）執導，1994，米拉麥克斯影業版權所有。

2.5

跟著演員走

讓鏡頭跟隨演員腳步移動，是拍攝兩個以上的主角走動和交談的好方法，還可以避免畫面被剪接過度支配。雖然不見得適用在所有地方，但如果兩個人在同一畫面裡只有幾句對話，要清楚點出他們的關係，這個方法能有效傳達他們之間的關聯性。環視周遭的運鏡也是有用的手法，可以讓相對而言比較無聊的談話，視覺上看起來更有趣。

使用這運鏡的方法是隨時讓演員在攝影機前方，攝影機跟演員維持一定的距離，不過這可能導致另外一個問題，那就是背景看起來會像匆匆閃過攝影機鏡頭，造成了不必要的戲劇效果。為了避免這情況發生，你可以在大的運鏡中穿插一個小運鏡，就像《玩火》（Derailed, 2005）的例子。

一開始先讓演員直接面對攝影機，他們在畫面的中間、攝影機往後方移動，然後讓攝影機慢慢轉個角度，演員再跟上，在這個過程中，演員的位置會跑到攝影機旁邊，而不是在畫面的正中間。

你的攝影機要繼續往後方走道移動，讓演員再度調整回景框中間；一開始這個讓演員跟在攝影機旁邊的簡單運鏡，可以防止整體走位過度戲劇化，拍攝的視覺效果也會比鏡頭定在演員前面更好。

如果方向沒有真正的改變，那最好讓攝影機跟演員保持一樣的距離，就像《功夫夢》（The Karate Kid, 2010）的畫面，你可以從兩個演員緊靠的身體察覺到他們之間的關係，也同時可以看到他們的臉部表情。

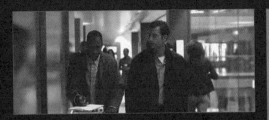

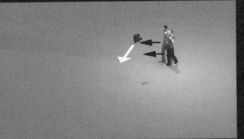

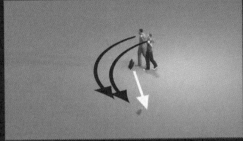

《功夫夢》，哈洛德茲瓦特（Harald Zwart）執導，2010，
哥倫比亞電影公司版權所有。

《玩火》，麥克哈夫斯強（Mikael Håfström）執導，2005，溫斯坦影業（美國）、博偉家庭娛樂（非美國公司）版權所有。

2.6

正面拍攝

另外一個介紹主角的好方法，是讓鏡頭往前、正面拍攝某主體；或者可以用來突顯他對往後劇情發展的重要性。不過如果你太直接地推進鏡頭，看起來會很滑稽，所以使用這運鏡需要一些小技巧。

以《命運規劃局》（The Adjustment Bureau, 2011）為例，你可以看到鏡頭從某個距離直接推進拍攝泰倫史坦普（Terence Stamp），為了讓整個畫面看起來更戲劇化，而不是唐突。右側的演員（背向鏡頭）移動到史坦普前面，他的移動順道帶動了鏡頭，讓往前推進的運鏡看起來更有意義；如果少掉右側演員附加的走位，我們又很迅速推進攝影機，有很大的風險會不小心變得很荒謬。

雖然一開始是由演員的走位帶動攝影機運鏡，但最後鏡頭會跟上演員，然後穿越他。在這樣的情況下是可以被接受的，因為

攝影機已經推進到與演員中間，沒有其他的空間。因此，若你想要快速推進鏡頭，最好利用演員在畫面一側的走位，這樣最能夠帶動攝影機。

景框一開始就出現相當量的移動也對運鏡有幫助，鏡頭從其他演員、從左邊牆面開始移動。這一幕最後不動了，泰倫史坦普自己被孤立在景框裡，比起有其他演員跟著入鏡，孤立史坦普反而突顯他的身份很重要。

最後，整個畫面出現在一個偏斜的場景中，與其讓走廊90度垂直於牆面，攝影機選擇穿過房間，轉了一個角度後鏡頭才面向牆壁，這樣可以稍微柔化運鏡，讓快速推進鏡頭看起來不會顯得過於制式；反過來說，如果你就是要非常工整的鏡頭，就可以不要使用偏斜的角度。

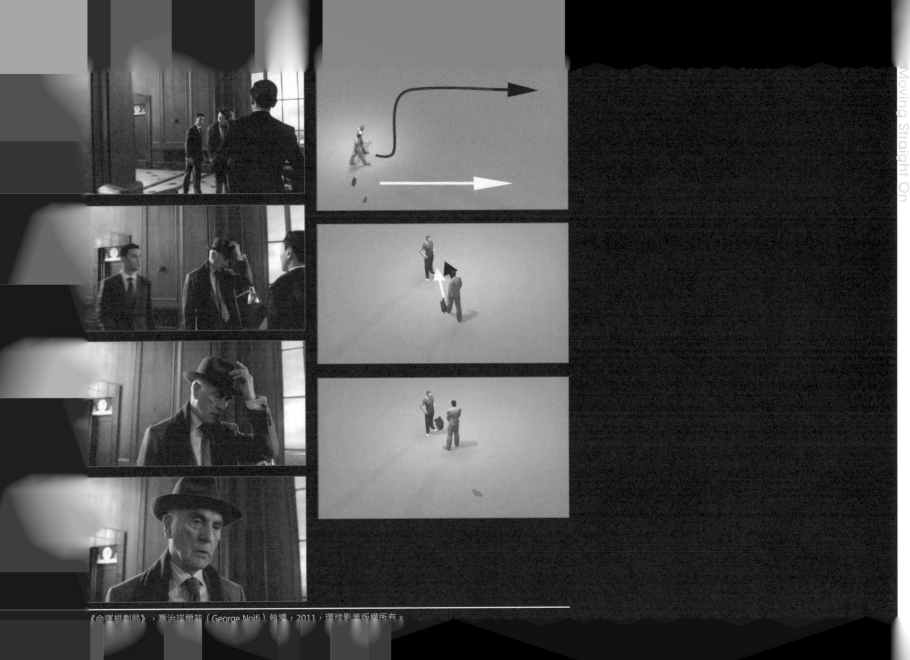

2.7

帶出肢體語言

最好的運鏡是被大半觀眾忽略，但同時達到最多的效果。把鏡頭慢慢拖拉到左側，演員們持續各種走位，這樣就能製作出一個很複雜的場景，生動地拍出角色間的人際關係。

在《桂冠街區》（Laurel Canyon, 2003）的例子中，攝影機非常穩固地從右推移到左邊，這地點很適合這樣拍攝，商店裡的走道可以增加視覺效果，因為走道距離鏡頭非常近，可以放大鏡頭移動的感受，同時可以讓主角們合理地在鏡頭裡移動。計劃這類運鏡的時候，一定留意到要有個讓演員移動的理由，這樣對演員來說也會比較容易些，而且整個畫面看上去也比較合理。請不要為了一個好的取景，刻意讓演員走位。

攝影機移動後，兩個演員在畫面中的位置就調換了，這是透過克里斯汀貝爾（Christian Bale）移動到鏡頭左邊，等鏡頭移動到他的位置後轉身達成的。這幕某部分是要拍他正在躲

避一些事，這樣的鏡頭設定讓我們更清楚掌握主角的狀況，當貝爾在鏡頭前穿梭的時候，我們會發現凱特貝琴薩（Kate Beckinsale）的眼睛幾乎看向攝影機。

接著，兩個演員都離開了鏡頭，到另條走道之後才又出現在畫面中，她還是跟在他後面，營造出一種他很不自在的感覺。他們停下來的時候攝影機也跟著不動，她又再次回到畫面的左邊，並且用表情主導了這一幕。

這幕是透過她的臉部表情與他的肢體語言完成的，這點應該要告訴你的演員，因為有一些演員喜歡鏡頭永遠定格在他們臉上，如果你的演員也這樣，那可能會毀掉類似的鏡頭；相反的，告訴他們肢體表演的重要，結合自己的攝影機技術，成功製作一個好的畫面吧！

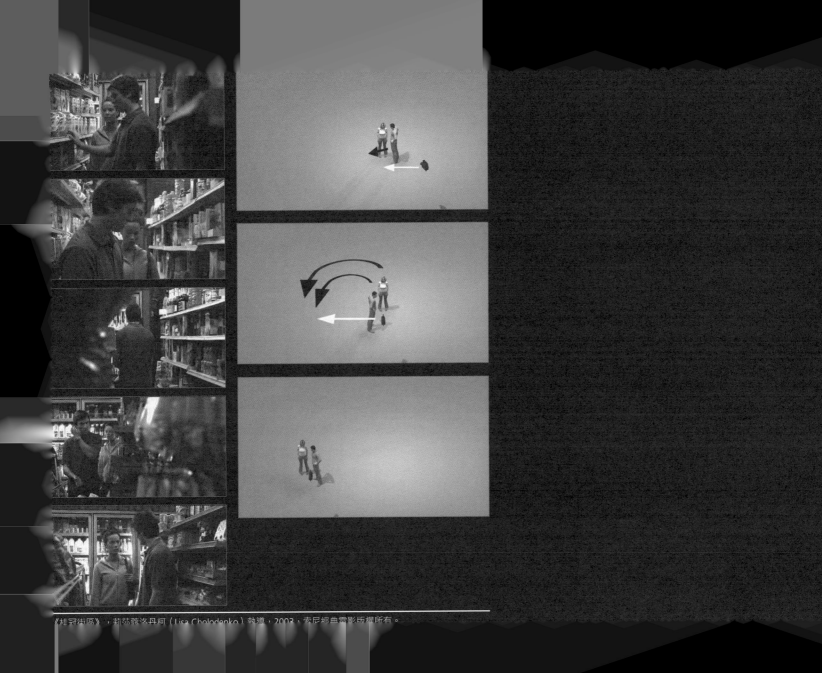

《桂冠街區》，莉莎葛洛丹柯（Lisa Cholodenko）執導，2003，索尼經典電影版權所有。

2.8

斜角拍攝

只要移動一個小角度，你就能在一個鏡頭當中，讓兩個站得有點遠的演員看起來靠得很近。《X戰警：最後戰役》（X-Men: The Last Scene, 2006）一開始讓派崔克史都華（Patrick Stewart）和伊恩麥克連（Ian McKellen）分別站在車子的兩側，給觀眾的感覺會是：這兩個人非常不同。不過這一幕結束前，我們會同時面對他們兩個人，他們也會慢慢走近彼此，這表示他們暫時將要一起合作。

其實有無數種拍攝方法能拍兩個主角從不同地方靠近彼此，但現在要教你的這個運鏡，可以不必剪接就完成這效果，觀眾會下意識地感受到兩個主角的接近；原本是派崔克史都華主導了鏡頭，但隨著攝影機轉動一個角度，他在畫面中的比例會變小，伊恩麥克連的比例則在畫面中明顯放大。

注意一點：攝影機移動的時候也要同時使用搖鏡，起初是隨著演員作搖鏡，之後鏡頭會到演員的前方，就要使用偏左的搖鏡，讓攝影機可以拍到後方的街道，這樣就可以讓兩個人同時出現在幾乎是畫面中心的位置，還可以順便當成建立鏡頭，不需要拍攝另外拍攝一幕，就讓觀眾知道他們所處的環境。

如果你要拍像類似這樣的畫面，必須使用到腳架和推軌，才能確保攝影機在柵欄這類東西的上面；如果是其他地點，那可能會需要推軌、攝影機穩定器或手持攝影機來完成這個效果。

《末路浩劫》（The Road, 2009）的這幕讓鏡頭稍微推進主角，當他們推著購物車顛簸地穿過道路的時候；攝影機以一個偏斜的角度接近道路，演員們也在這個角度中穿過馬路，所以我們就會有一種好像卡在某地點的感覺，而不是順勢著前進。如果攝影機直接靠在馬路邊拍攝、或者正面拍馬路，會有另外一種主角們很順利在前進的感受，但如果你想呈現主角掙扎的樣子，斜角的拍攝可以幫助你達成此效果。

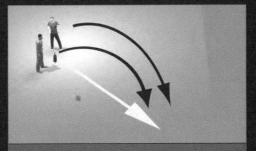

《末路浩劫》，約翰希爾寇特（John Hillcoat）執導，2009，FilmNation Entertainment版權所有。

《X戰警：最後戰役》，布萊特拉特納（Brett Ratner）執導，2005，二十世紀福斯版權所有。

2.9

追逐戲運鏡技巧

很多的電影都有追逐戲，如何把它們處理好就是一門藝術了。追逐戲經常缺乏的，就是製造恐懼感。如果你並不擔心你的主角有任何限制，那其實追逐戲就只要讓他不停跑動。

如果要製造恐懼感，訣竅就是讓追逐的一方幾乎要追上你的英雄人物。有很多方法可以做到，不過其中最簡單的就是拍兩個人逐漸靠近，不過更有趣的拍攝手法是，借用一個小運鏡，增添逃亡的氛圍。

以《命運規劃局》（The Adjustment Bureau, 2011）的畫面當例子，攝影機在這個單景中稍微向後退，讓我們以為自己可以逃走。

麥特戴蒙（Matt Damon）衝出了畫面，然後消失在鏡頭的右側，當鏡頭持續向後退，追逐的人很快就跟上了，他們跑得比麥特戴蒙快，他們跑動的速度，加上鏡頭緩慢向後拍攝，製造出我們快被抓到的感覺，這讓我們與主角產生共鳴。

鏡頭推進到演員身上，是追逐戲經常使用的運鏡，可以以此突顯他們奔跑的動作，不過要留意別太常使用這運鏡，因為可能會讓觀眾覺得畫面太無聊。而一個意外緩慢、向後退的鏡頭可以建立另外一種很不舒服的情境效果，特別是如果演員的情緒張力對你來說很重要的話。

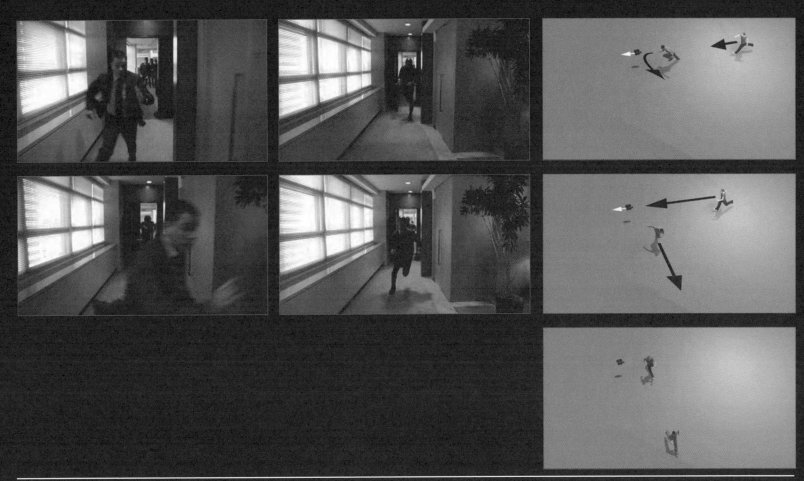

《命運規劃局》，喬治諾爾菲（George Nolfi）執導，2011，環球影業版權所有。

2.10

轉動與環繞鏡頭

以一個弧度移動攝影機可以創造出很多效果，就看你是跟著物件轉動鏡頭、或者繞著物件在拍攝。在《功夫夢》（The Karate Kid, 2010）的這個場景，攝影機是跟演員同步移動，當演員快速經過轉角的時候，鏡頭保持在低點，只在演員前方一些些。

在追逐戲中，這樣極速的、低弧度、並且短焦距的鏡頭，可以製造出很好的快速移動效果，短焦距鏡頭可以讓牆壁和物件看起來移動得很快。在轉角旁邊以一個弧度拍攝，牆角迅速進入鏡頭，演員瞬間成為看起來有點模糊的殘影，看起來像是他想盡可能跑快。

另外一種使用弧度拍攝的方式是貼著演員轉動，再到他的周圍旋轉，如果你這樣拍攝，攝影機必須使用搖鏡，讓演員維持在畫面中。看到《桂冠街區》（Laurel Canyon, 2003）的例子，你可以看到繞著演員跑的攝影機，可以讓一個對話的場景看起來更加有趣，攝影機繞著一個弧度直到鏡頭的最後，導演才喊卡。在《桂冠街區》例子中使用的是同角度、但更長焦距鏡頭的跳接，你其實也可以抽換成其他角度，因為環繞拍攝已經有效地建構出整體的空間和演員的表演。

有很多方式可用環繞運鏡，攝影機穩定器或各種穩定器都是常見的選項，但你也可以結合推軌和腳架拍攝，手持攝影在這裡可能比較不那麼適合，除非你要全程都跟著拍攝物件走。

《功夫夢》，哈洛德茲瓦特（Harald Zwart）執導， 2010，哥倫比亞電影公司版權所有。

《桂冠街區》，莉莎蔻洛丹柯（Lisa Cholodenko）執導，2003，索尼經典電影版權所有。

在景框中調度演員

3.1

演員的走位

你可以在完全不動攝影機的情況下,利用景深創造緊張氛圍。景深調度的意思是利用可以使用的空間來傳遞故事,所以這個運鏡很簡單,你只要確定你有前景、中景和背景;或者像我們等一下要講的例子,你可以讓演員在你拍攝的時候移動,來完成這個效果。

以《銀翼殺手》(Blade Runner, 1982)為例,喬特科爾(Joe Turkel)並不是非常靠近鏡頭,鏡頭焦距也很長,這表示當他回到攝影機前面,他的動作並不會被鏡頭拉大。如果你要讓觀眾注意到後面的動作,你可以使用短焦距鏡頭,但是範例的設定會有不同效果:導演用了長焦距鏡頭,所以背景是糊焦狀態,加上演員在景框極左邊,感覺上就像是他被困住一樣,我們可以看到房間的整體空間,但他好像沒辦法走出畫面之外。

然後剪接到一個模糊的畫面,魯格豪爾(Rutger Hauer)漸漸走到鏡頭前,這比鏡頭從頭到尾都清楚拍攝魯格豪爾還要高明多了,同時也營造畫面的壓抑、不舒適感,這需要演員展現精準的演技,才能讓整體畫面有非常好的效果。

這種畫面調度能讓觀眾感受到整體的空間,以及空間中人物的走動,卻不用移動攝影機。你可以幾分鐘後重複這個調度,讓效果更加顯著。演員在最後一幕往後退,這一幕沒有剪接,但我們可以看到魯格豪爾漸漸進入畫面中,他依然是糊焦的狀態,傳達了恐懼的意念。

3.2

演員的交叉穿梭

為了讓拍攝空間能發揮得淋漓盡致、並表明每個人物分別站在哪裡，你可以讓主角們在鏡頭裡交叉穿梭，就算演員的身影變得模糊，他的走位還是可以幫助觀眾更了解畫面的方位，某些情況下，這的確有助於強化劇情。

以《愛是您·愛是我》（Love Actually, 2003）裡頭的交叉走位當例子，我們在一開始的寬景看到一個小男孩坐在景框正中間，連恩尼遜（Liam Neeson）不斷地在後景位置來回走動，畫面在這裡被剪接掉了，之後直接特寫了湯瑪仕桑斯特（Thomas Sangster）的臉部，當連恩尼遜在後景跟前景間穿梭走動的時候，攝影機只拍到他的輪廓，既模糊又黑，但觀眾也只是需要知道他人在哪裡而已。

兩個畫面都讓男孩坐在正中間，這樣有助於畫面的連接，如果角度有些偏了，或者是男孩坐到其他的地方，那連恩尼遜的走位方向就不會那麼清楚。

這一幕其實也可以單純拍成兩個主角對坐在一張桌子前方，但透過一方不停地走動，畫面多出了緊張的氛圍，連恩尼遜的動作太鮮明，我們清楚感覺到氣氛的僵持，雖然這是部輕喜劇，不過緊張感還是必要的元素，在這個狀況中，場面調度跟演員的表演一樣重要。

第二個例子是《黑天鵝》（Black Swan, 2010），這邊主要聚焦後景的人物，讓其他人在攝影機前面穿梭。前方的人只是次要角色，讓我們更加好奇文森卡索（Vincent Cassel）在觀察什麼、覺得他們怎麼樣，而不僅是我們自己觀察他們，這個調度能特別突顯一個人物當下的觀點。

如果你想要重新剪接回寬景，這個手法也能幫助你讓場景變得很寬敞，因為透過交叉的走位，我們會清楚了解每個人在房間何處。不過你得確認沒有任何人顯得太突出，這樣才能讓觀眾的焦點持續鎖定在同一個角色和他的觀點上。

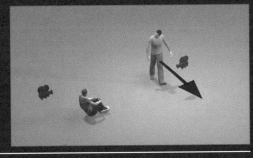

《黑天鵝》，戴倫艾洛諾夫斯基（Darren Aronofsky）執導，2010，福斯探照燈影業版權所有。

《愛是您‧愛是我》，李察寇蒂斯（Richard Curtis）執導，2003，環球影業版權所有。

3.3

景框中的景框

利用畫面中的物件，進一步捕捉畫面的其他部分，是常見的拍攝方法；你可能會先拍門口，利用門窗的特性製造門內的景框，在《桂冠街區》（Laurel Canyon, 2003）例子中，你能看到最後的鏡頭怎麼使用這手法。

拍攝「景框中的景框」常有一個問題，就是很容易讓畫面構圖變得很僵硬和格式化。如果那就是你想要的，當然不成問題；但如果你還想要讓景框內的影像更精細，那就需要配合景框中一些運鏡和走位了。

在另一個例子中，演員們往門移動，攝影機則以同樣速度向他們靠近，然後演員們往右方前進，攝影機使用搖鏡跟拍，最後

畫面被演員和門佔據，我們的注意力就會集中在門口。

最後的取景需要演員站在門的同一側，現實中大概不會有人這樣站，特別留了一個空間讓攝影機窺視，這就是為什麼你需要相對地快速的運鏡，才能掩飾大家往同個地方移動，這一整個景框非常倚賴調度，迅速的移動攝影機可以補足現實感。

為了要達成具有速度感的鏡頭效果，演員接近攝影機的同時，攝影機要以同樣速度推進到演員身上，然後當他們走完最後的走位（有些人可能已經穿過鏡頭了），攝影機在這時候要劇烈地上下晃動，攝影機與走位的結合，可以相輔相成，成功呈現完美的效果。

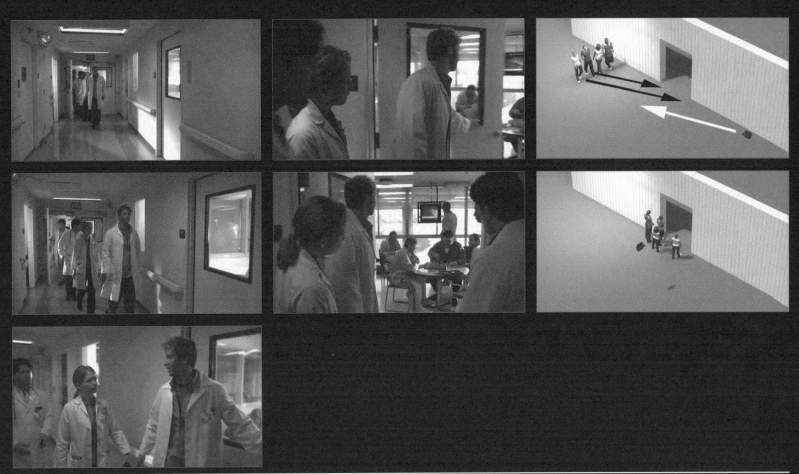

《桂冠街區》，莉莎蔻洛丹柯（Lisa Cholodenko）執導，2003，索尼經典影片放映公司版權所有。

3.4

偷窺者是誰

你無預警地把敘事從一個主角的觀點抽離，觀眾會有很不一樣的反應，依照劇情發展的不同，觀眾的反應可能會是驚喜、也可能是潛意識中一種不舒服的感覺。

《名媛教育》（An Education, 2009）一開始先拍凱莉墨里根（Carey Mulligan）小心翼翼走下樓梯、偷聽別人在講話，鏡頭設的夠遠，所以我們可以看到她是以一個弧度往下走，之後鏡頭剪接到一個弧形向下的畫面，我們會認為這應該是她的視線，我們看到的是她觀察到的人。

令人驚訝的是，接下來墨里根走到景框左邊，然後融進房間的畫面，這其實相當巧妙地模糊了觀眾的方向感，雖然大部分觀眾並不會意識到發生什麼事，實情是，墨里根已經走進她剛剛的視線範圍內。

在這一幕中，我們本來以為只是一起在看主角的偷窺，但當她也走進畫面中，我們才驚覺自己就是偷窺者，這種感覺讓我們有點不自在，但也恰好是這幕想要做出來的效果：我們並不確定要認同誰、誰是對的而誰又是錯的，攝影機運鏡剛好呼應了這個心態。

在劇情要發生變化的時候、或者當角色猶豫不決，甚至做了一個很壞的決定，這樣的鏡頭調度都很完美，這樣的鏡頭調度適用在劇情帶有潛行感、角色正在揭發事物、或者慢慢離開一個地方的時候，我們可以有時間觀察演員的肢體表演，然後鏡頭再剪接到演員視野，可以準確地跟演員走位相呼應。

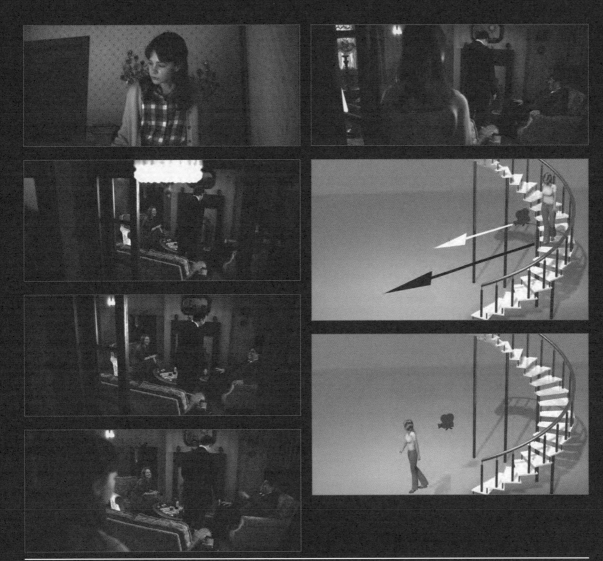

《名媛教育》，瓏薛爾菲格（Lone Scherfig）執導，2009，索尼經典影片放映公司版權所有。

3.5

戲劇化的揭示

當一切都靜止不動，但突然有個東西隨運鏡出現在畫面裡面，觀眾的注意力就會集中在新登場的事物上。你可以用很多種方法完成這效果，就算沒有推軌和腳架，你也可以用手持攝影來達成目的。

第一個例子是《哈利波特：死神的聖物1》（Harry Potter and the Deathly Hallows: Part 1, 2010），電影一開始的畫面中心是一間小屋，房屋內似乎有一點動靜，所以當攝影機往後移動的時候，我們會用邏輯判斷：有人將從屋子裡走出來。然而，攝影機稍微將鏡頭拉回來，直到魯伯特葛林特（Rupert Grint）走入鏡頭，當運鏡停止後，鏡頭對焦在魯伯特葛林特身上。

這運鏡可以讓觀眾將注意力停留在主角的身上，呈現他正在深思，或者準備要採取某一些行動，這是個很有戲劇效果的揭示鏡頭，觀眾會受到畫面引導，認為主角將要離開這幕開始時呈現的環境或地點；不過別太隨便使用這個鏡頭設定，如果你只是單純要呈現主角在屋外，用比較不戲劇化、比較平常的運鏡就好了。

第二個例子是《尋找夢奇地》（Bridge to Terabithia, 2007），這邊使用的運鏡比較不那麼戲劇化，攝影機從拖拉機後方升起，拍拖拉機後的房子和卡車；這是個相對實用的運鏡，可以直接拍攝到整個場景，不用另外取靜態的房子鏡頭。

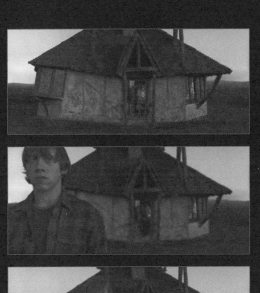

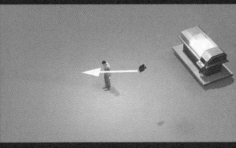

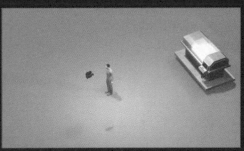

《尋找夢奇地》，嘉柏丘波（Gábor Csupó）執導，2007，
華特迪士尼影業版權所有。

《哈利波特：死神的聖物1》，大衛葉茨（David Yates）執導，2010，華納兄弟版權所有。

拍攝人物倒影

拍攝鏡像中的人物倒影有時是件煩人的工程，因為倒影可能會出現燈光、工作人員以及其他不該入鏡的器具，不過當你學會怎麼靈活使用倒影，倒影有可能就是一個很棒的工具。它可以為原本的鏡頭增色，讓我們對本來平凡無奇的事物加深印象，或者添加象徵的層次。

《A.I.人工智慧》（A.I. Artificial Intelligence, 2001）的開場是一片擋風玻璃的倒影，原本看起來並沒有什麼，很多導演會希望攝影指導不要拍出這樣的倒影，這樣我們才能更清楚看到主角本身，史匹柏選擇讓倒影留著，增加畫面的深度。哈利喬奧斯蒙（Haley Joel Osment）被迫跟母親分開，呈現方式是，母親準備開車離開的時候，他人在車外；第二個細節是奧斯蒙把手放在窗戶玻璃上，顯示出他跟母親之間的屏障，倒影加深了離別氛圍，她的身影就像是他望眼欲穿的泡影。

第二幕直接拍攝車子後照鏡，攝影機轉了一個角度拍，所以車子開走的時候，我們可以看到站在後景的奧斯蒙離鏡頭越來越遠，這有可能不是你想要完全複製的畫面，但它提供你一些想法，幫助你了解倒影可以怎麼使用。

最後一個影像是另外一種史匹柏風格的鏡頭，他經常拍演員將手移動至畫面之中，手上握著的是跟故事有直接關聯的物品，通常這只會使用短焦距鏡頭，這樣才能確保畫面聚焦，而且能讓物件比後景更大。但在這個例子中，史匹柏使用的是長焦距鏡頭，因為我們要看到的是她的倒影。這個畫面調度可以讓觀眾看到演員的臉、香水瓶，中間不需要任何的剪接，只要靠她將手舉起，引導觀眾轉移注意力。由於短焦距鏡頭可能會製造出詭異的扭曲畫面，並不適合這一幕的劇情，所以倒影是一個很好的解決方法，你可以完全不用剪接，就同時呈現手部動作和其他的物件。

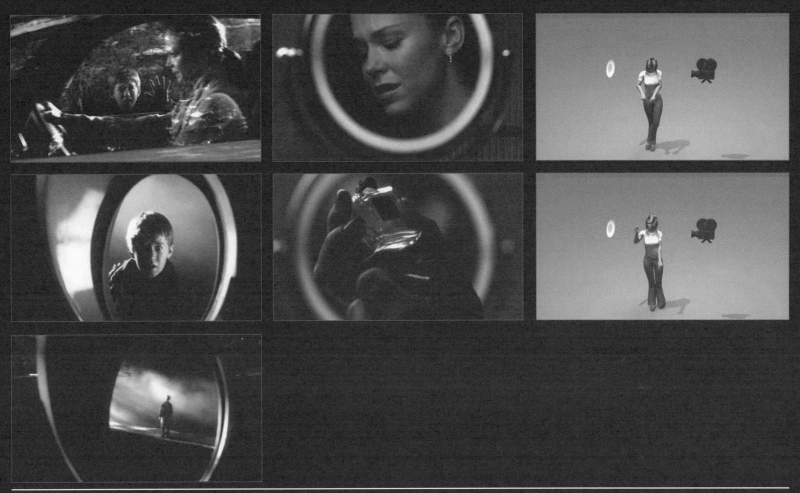

《A.I.人工智慧》，史蒂芬史匹柏（Steven Spielberg）執導，2001，華納兄弟版權所有。

3.7

反向推進

當你需要拍兩個反方向的畫面，你可以讓兩邊的攝影機同時推進，製造一種有事情即將發生的感覺。如果準備開始一場追逐戲、戰爭或其他動作鏡頭，這運鏡會是一個很有效的方法。

在《奪天書》（The Book of Eli, 2010）中，攝影機掃過房子後面的墓地；你的鏡頭掃過的東西，都顯示這東西在這幕中很重要。為了要增強效果，畫面之後剪接到四個主角在墓地遊走，鏡頭推進拍他們。

其實只要兩個靜止的畫面，就能夠闡述這幕要表達的事情，也可以呈現四個人正在墓地尋找東西，只是當我們同時拍兩個方向的畫面，然後把它們剪接在一起，觀眾便能察覺好像有什麼戲劇化的事情要發生了，並感到強烈的不安。

調動演員的方式，會直接影響到這個畫面的效果。後面的演員們離開畫面，當他們離開的時候，丹佐華盛頓（Denzel Washington）和蜜拉庫妮絲（Mila Kunis）同時移動。攝影機近拍演員之際，鏡頭能夠呈現的角度會變小，所以你必須要讓演員一起移動，他們才會同時都出現在畫面中。

移動演員時也要記得搭配劇情，在這個例子中，後面的演員們先離開鏡頭，然後華盛頓走到旁邊、也準備離開，低頭跟庫妮絲講話。你要確保演員的走位是有意義的，而不是全為了配合鏡頭，畢竟攝影機是拿來輔助故事發展的，不應該是故事被鏡頭牽制。

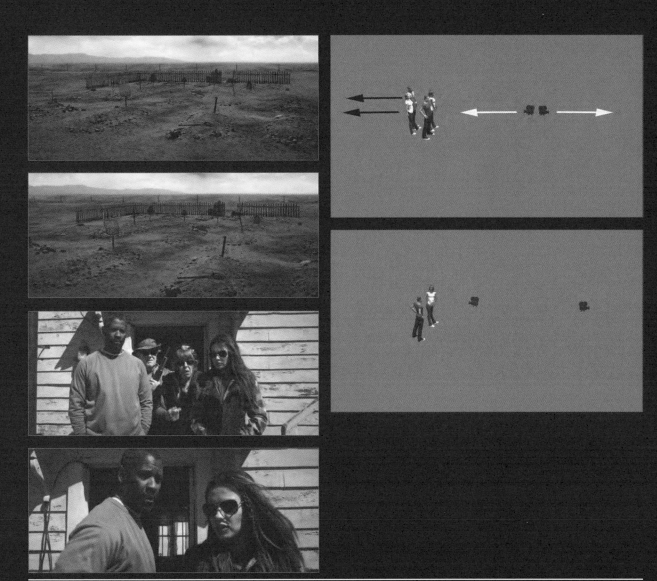

《奪天書》，休斯兄弟（the Hughes Brothers）執導，2010，頂峰娛樂版權所有。

3.8

拍攝演員登場

當你要在電影裡介紹某個人物登場，你的攝影機可以在她移動的時候跟著拍她，以便突顯她的重要性，這個運鏡可以讓她從本來佔畫面比例較小、直接變大，同時表示她對整個故事的影響力，如果有其他演員在畫面中，則可以輔助拍攝，讓人物跟攝影機都有可以移動的理由。

以《全面啟動》（Inception, 2010）為例，你可以看到攝影機拍攝到男演員的時候，艾倫佩姬（Ellen Page）也跟著走向他們，這幕一開始我們就很清楚，演員跟攝影機最後會移動到同個地方。

這個場面調度適合用來建立一個空間概念，然後用特寫集中拍攝演員對話，比起先拍寬景然後剪接好幾個中景，這樣的運鏡不但可以展示整個房間，還可以讓攝影機直接近拍對話，中間不用任何剪接。這運鏡需要米高肯恩（Michael Caine）稍微偏離攝影機輔助，這樣鏡頭才可以朝著佩姬的方向拍。

演員在走位、攝影機同時在運鏡，這種情況有時候很難聚焦，其中一個解決方法是縮小光圈，不過這樣可能會讓後景太清晰，《全面啟動》的這一幕就有這個狀況發生，所以最後做了一些後置。

《銀翼殺手》（Blade Runner, 1982）的例子是一個慢了許多的運鏡，基本上兩者技法相同：戴露漢娜（Daryl Hannah）在這一幕登場，她緩緩走向鏡頭、鏡頭也慢慢推進到他身上，有個演員站在攝影機跟漢娜要停下來之處。

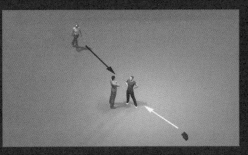

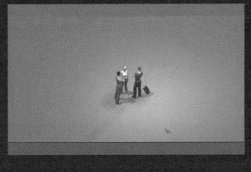

《銀翼殺手》，雷利史考特（Ridley Scott）執導，1982，華納兄弟版權所有。

《全面啟動》，克里斯多福諾蘭（Christopher Nolan）執導，
2010，華納兄弟版權所有。

技巧性的取景

4.1

跨越隱形底線

先使用傳統的鏡頭設定，然後突然更動它，可以幫助你製造戲劇效果。右邊兩個《愛是您‧愛是我》（Love Actually, 2003）的畫面，都使用了傳統攝影機設定，以同個角度高度，輪流拍攝演員，鏡頭保持在演員的一側。

即便中途有移動角度，攝影機始終保持在演員的同一側，不會跨越他們中間那條導演安排好的的隱形底線，這是你在電影學院會學到的首要法則：在演員的中間畫一條底線，不論攝影機怎麼移動，全程都不要超出那條界線的範圍。大部份情況下這是很合理的選擇，可以幫助觀眾鎖定方向，不過有時候突然的抽換鏡頭，會有截然不同的效果。

當我們聽到攝影機外的聲響，鏡頭就跨越那一條底線，攝影機突然出現在演員的另外一側，如果在場景中隨意使用剪接，觀眾會注意到你突然剪接了畫面，可能會顯得很唐突，所以在這邊我們是藉由外在的聲音，以及柯林佛斯（Colin Firth）的轉頭，切換了兩個影像。

然後我們突然剪接到雙人鏡頭，假設我們一直使用原本的運鏡設定，那這邊雙人鏡頭的剪接，就會非常奇怪，剛剛那個轉頭的畫面正好連結了原本的畫面和這個畫面；同樣要提醒，在適當時機或者跟隨物件移動的剪接，才能讓整體設定銜接得恰到好處。

4.2

中斷畫面的剪接技巧

把演員拍得最美的方式是，攝影機架在他們的側邊，同時捕捉他們的臉，兩個演員都看向前方、甚至是互相凝望的時候，都很適合使用這個鏡頭，不過這算是滿難抓的角度，在後期剪接上也可能出現不少的問題，所以你必須做好充分準備。

來看《銀翼殺手》（Blade Runner, 1982）的畫面，這是一個完美的實例，呈現如此高難度的取景。導演用長焦距鏡頭同時捕捉兩個演員的表情，雖然更聚焦在哈里遜福特（Harrison Ford）臉上，兩個人都在看鋼琴上的譜，隨後畫面立即剪接到琴譜。其實我們根本不需要看琴譜，光是看他們盯著的方向，加上背景的音樂，以及他們的動作，很明顯知道他們在看什麼。導演拍出琴譜的原因是製造出中斷，把高難度拍攝兩個演員的畫面，連結到下個影像。

第三個畫面拍攝西恩楊（Sean Young），這也是高難度拍攝，只是並非呈現演員的正側面，而是更偏向45度角。儘管如此，這麼遠的鏡頭突然被剪掉，還是會有跳接的感覺，所以琴

譜的畫面就像是兩個剪接影像的調和劑。當你要架設高難度的角度時，要先確認中間有個實用並且有意義的中斷鏡頭，可以讓電影剪接更加地流暢。

另外《尋找夢奇地》（Bridge to Terabithia, 2007）用別的方式調度攝影機，一開始就使用雙人鏡頭，呈現出兩人之間的關係，等觀眾清楚看到這幕後，我們就直接剪接到一個較難的取景。同樣的，兩個演員是一起向外看而不是互看，攝影機聚焦在喬許哈契森（Josh Hutcherson）身上。

在下一個影像中，他轉頭看安娜蘇菲亞羅伯（AnnaSophia Robb），羅伯的臉稍微轉向他。攝影機轉向的角度沒有比第二個畫面還大，不然我們就無法清楚看到她的臉。

同樣是困難的角度，鏡頭漂亮地拍出他們兩個互看的臉，不過這只能使用一下下，而且必須要其他的畫面和角度來輔助剩下的部分。

《銀翼殺手》，雷利史考特（Ridley Scott）執導，1982，華納兄弟版權所有。

《尋找夢奇地》，嘉柏丘波（Gábor Csupó）執導，2007，華特迪士尼影業版權所有。

4.3

搖動鏡頭

搖鏡，最簡單的攝影機運鏡方法。可以做出精細且豐富的景框，只要結合了演員的走位和搖鏡，就能利用最簡便的方式，創造出最豐富的影像。

以《奪天書》（The Book of Eli, 2010）為例，鏡頭隨丹佐華盛頓（Denzel Washington）搖鏡，讓他在移動的時候盡可能維持在畫面的同一個地方。然後蜜拉庫妮絲（Mila Kunis）跑進景框中，攝影機大力地左右搖動，讓兩個演員都出現在螢幕的右側，看起來就像她的移動加速了搖鏡的速度。

接下來的鏡頭持續讓兩個人入鏡，這一幕的目的是要讓她看起來追上他，並跟他一起跑，所以必須先拍出他的速度、然後她加速，最後兩個人速度一致，如果攝影機搖鏡的速度沒有追上，就沒辦法呈現這些要件。隨著鏡頭緊緊跟著她，這幕就成功表達了其想要呈現的追逐戲。

《功夫夢》（The Karate Kid, 2010）例子把搖攝結合了另外的推移運鏡，攝影機從左邊推移到右邊、鏡頭同時也從左至右搖動，跟著演員的步伐在進行；這一幕像要呈現的是主角回到熟悉之處。如果攝影機只使用搖鏡，感覺會像演員們迅速閃過鏡頭，假如你想要表現極速感，就可以這樣操作，但如果只是拍攝一般步行的場景，則必須做其他的調整。

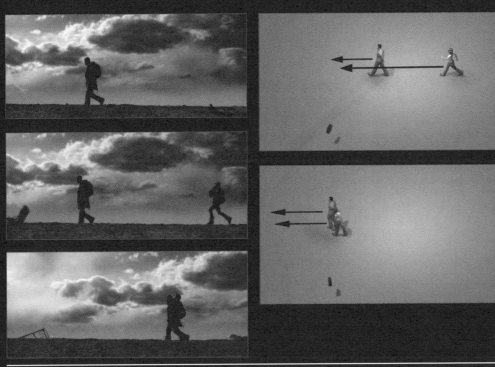

《奪天書》，休斯兄弟（the Hughes Brothers）執導，2010，頂峰娛樂版權所有。

《功夫夢》，哈洛德茲瓦特（Harald Zwart）執導， 2010，哥倫比亞電影公司版權所有。

4.4

筆直的推移鏡頭

另外一種有趣的取景方式是先拍一群演員，攝影機再推進拍攝主要的演員。電影《別讓我走》（Never Let Me Go, 2010）一開始娜塔莉理察（Nathalie Richard）面對整群女孩的畫面。導演沒有選擇先拍女孩、再拍理察的畫面，而是讓觀眾看到她站在群眾外，只佔景框比例一點，而女孩們雖然有一些失焦，但佔畫面的大部分。

這一幕在電影中並不是非常重要，開場只是要表現理察在這群女孩間有點不自在，而且招架不住。女孩們在景框中像障礙物，理察很明顯想要靠近攝影機，卻被她們阻擋在外圍。

當她真的往前走的時候，鏡頭反而向後滑行了一點，突顯理察的走位，卻也呈現雖然她試圖接近，障礙物依然擋在攝影機的前方，儘管實際上女孩們又往旁邊移動一些。

當理察終於越過了屏障，攝影機同步向後退，女孩們整體退到後景，不過我們可以看到他們轉身面向觀眾；這運鏡非常巧妙地強調了所有人在當下的不安。

千萬不要把你的演員當道具移動，而是必須確定演員的移動都是配合故事的發展。

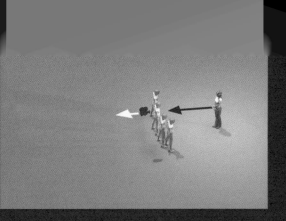

4.5

傾斜角度的推移

簡單的運鏡搭配特殊的拍攝角度，就能有效增加影像的氣氛，進階操作的手法是，連續兩個景你都選擇特殊的角度。

《魔戒三部曲：王者再臨》（The Lord of the Rings: The Return of the King）的開場非常簡單，但看起來場面很浩大：攝影機架在他們頭頂上，鏡頭直接朝著他們，然後再靠右斜拍。當你斜放攝影機，就會像是靠在旁邊看，在第一個畫面中，伊利亞伍德（Elijah Wood）就會很靠左，幾乎要斜至鏡頭外側了，整體是一個很特殊、效果很好的取景。

接下來攝影機轉過來，直接拍攝兩個演員，這景向上的角度更淺，我們幾乎就在伊利亞伍德頭頂，當然正好呈現他的情緒，

鏡頭繼續向右傾靠；因為兩個畫面都有個角度，所以剪接起來也非常容易。

鏡頭繼續像伍德推進，斜角稍微歸正，直到攝影機推進到底；這些運鏡都非常簡單：第一景需要準備三腳架、第二景使用推軌即可，最終的效果會像是運用到複雜的升降鏡頭。

如果第二個畫面你沒有使用斜角拍攝，惡夢降臨感就會消失，取而代之的會像是伍德領悟到什麼。兩個鏡頭都使用斜角拍攝、然後再稍微轉正攝影機，這情況下會讓觀眾遁入某種失控的情緒。這樣的運鏡很夢幻，如果你要拍極度失控的氛圍，會是理想的選擇。

《魔戒三部曲：王者再臨》，彼得傑克森（Peter Jackson）執導，2003，新線影業版權所有。

4.6

上下擺動的揭示型鏡頭

導演總是在尋找更有視覺效果、更新鮮的拍攝手法，來揭示電影裡頭的細節。有可能是介紹一個角色、建立一個場景，或者揭示即將有事情發生。如果你小心設計運鏡，你就能透過演員的走位和輕微的攝影機上下擺動技巧，呈現出所有的細節。

經典的《終極追殺令》（Léon, 1994）當中，一開始鏡頭在演員的下方，往上拍他，暗示有人在他後面，所以我們開始懷疑他後方有誰。通常，這麼近距離的特寫，會剪接到寬景，他出乎意料的往後移位，加深恐懼和緊張感。

攝影機繼續追隨他，鏡頭往下放，這一幕其他的部分就被完整揭露，我們可以看到後方還有好幾個主角，拿著槍等他，他隨後加入，也把槍舉了起來，直接對準了攝影機。

有很多方法可以拍攝這一景，但如果你讓演員維持面朝鏡頭，整個影像的張力會最大；你也可以反向操作，從寬景拍到主角特寫。

設計運鏡的時候，建議想一下開場和最後的取景希望什麼樣的畫面力度，理想狀態應當是，從頭到尾都保持影像張力；《終極追殺令》是個很好的例子，示範怎麼在運鏡中維持好景框。

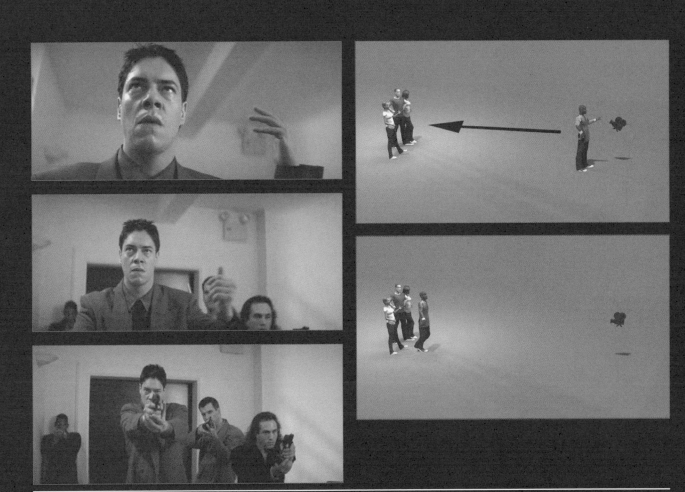

《終極追殺令》，盧貝松（Luc Besson）執導， 1994，哥倫比亞電影公司版權所有。

4.7

環繞拍攝

《銀翼殺手》（Blade Runner, 1982）這一幕就像支演員跟鏡頭的華爾茲，這裡需要一個弧度的運鏡，比推軌跟腳架攝影都難一些，但效果也出奇地好。

如同你所見到的畫面，導演在這幕最後選擇聚焦在魯格豪爾（Rutger Hauer）身上，與其剪接到喬特科爾（Joe Turkel）的臉，他在取景上的選擇很鮮明，導演其實也可以拍其他的角度、增加畫面的範圍，但透過他幾乎完美的拍攝，這裡已經充分拍出了主角的衝突，所以根本不需要再做其他的剪接。

場景一開始幾乎就是個過肩鏡頭的範本，豪爾背對著我們，當他繞過另外一個演員走到左邊，攝影機也以弧度旋轉，豪爾轉了身，與鏡頭面對面，另外一個演員則選擇不動。

這邊我們被導演引導，眼光都在豪爾的身上，不過也可以同時看到另外一個演員，被豪爾近距離盯著，他的身影至終是糊焦的狀態。

隨後豪爾坐下來，特科爾繞過鏡頭走出了畫面，豪爾的眼神跟隨著他。你可以參考俯視圖，攝影機的弧度旋轉幾乎跟豪爾小幅度旋轉的方向相反，兩者反方向的繞行，會讓特科爾看起來被困住或被包圍，所以接下來科特爾的離開，感覺上就變成勇敢的行為，從劇情發展來看，也的確如此。

如果你要拍一個演員在另個演員身旁移動，可以考慮以弧度旋轉來拍攝，試試看能不能因此也捕捉到整個場景，這樣就不用另外剪接一景來呈現空間。

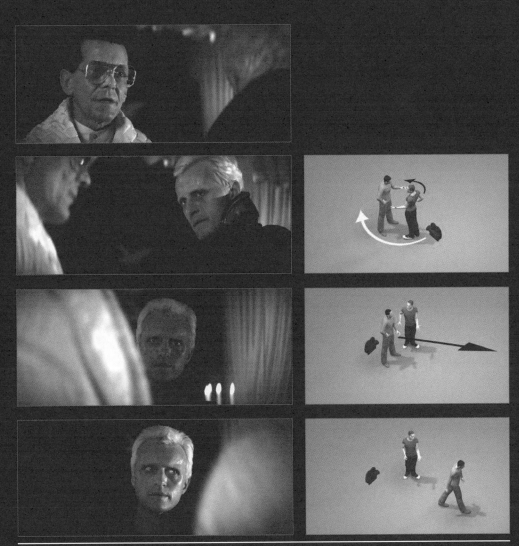

《銀翼殺手》，雷利史考特（Ridley Scott）執導，1982，華納兄弟版權所有。

4.8

剪影

剪影不該被過度使用，因為藏了太多訊息，會讓觀眾看不懂；不過巧妙使用剪影，效果也會很好。剪影第一個功能是誘發好奇心，觀眾會想要知道主角在想什麼，然而這時演員並不能藉由表情傳達情緒，而是要透過肢體，所以你得讓演員知道你要拍剪影，讓他們能夠調整表演的方式。

第一個例子是《奪天書》（The Book of Eli, 2010）把剪影拍得很好，第一個畫面讓我們好奇丹佐華盛頓（Denzel Washington）在找什麼、他下了什麼決定；第二個影像利用隧道當景框，華盛頓站起來的時候，我們開始猜測他要去哪裡，假設這不是用剪影拍的，我們並不會想這麼多。

第二個例子《尋找夢奇地》（Bridge to Terabithia, 2007）使用得更加微妙，畫面是電影的開場，我們還不認識主角，透過剪影能看出他是一個正在跑步的小夥子，但我們並不知道他到底是誰。

最後例子取自《黑金企業》（There Will Be Blood, 2007），這是一個連續的場景，拍攝丹尼爾戴路易斯（Daniel Day-Lewis）對眾人演說前自言自語。他是個剪影，所以我們並看不出他的心情或意圖，也很好奇他內心真實的想法，會不會違背跟他所講的話。戴路易斯始終保持剪影的狀態，甚至走到人群間一樣是剪影（人群被刻意打亮），所以環繞在他周遭的神秘感還是存在，我們會很好奇他接下來要做些什麼。

拍剪影非常簡單，你只需要一個比拍攝主體更亮的背景，通常普通的光線就可以做到剪影效果，你只需要過曝背景，讓拍攝主體被壓縮成黑色剪影。

《奪天書》，休斯兄弟（the Hughes Brothers）執導，2010，頂峰娛樂版權所有。

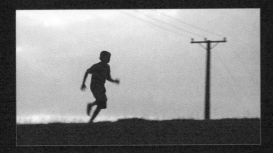

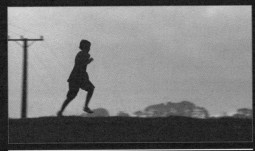

《尋找夢奇地》，嘉柏丘波（Gábor Csupó）執導，2007，華特迪士尼影業版權所有。

《黑金企業》，保羅湯瑪斯安德森（Paul Thomas Anderson.）執導，2007，派拉蒙優勢影業／米拉麥克斯影業版權所有。

具象徵意義的取景

5.1

大膽推進吧

所有的拍攝畫面都是為了呈現演員和闡述劇情，但有技術的電影工作者，會在他們的運鏡設定中，傳達影像中更深層的象徵性，有時候可能是表露一個跟大主題相關的象徵意涵，或者只是要反映某個場景、某個片刻的意義。

以《夢幻天堂》（Heavenly Creatures, 1994）為例，這一幕是透過演員的表情與鏡頭運鏡來闡述故事，沒有透過其他的文字表露。在這影像中，兩個演員表面上看似在談論嚴肅的事情，但他們內心的潛台詞（其實整幕都不斷吶喊）其實是他們愛上對方了。

要取這景很容易，只要先拍兩個過肩畫面，然後把它們剪接在一起即可，此外，兩個影像都使用推軌，將攝影機推近至對坐的演員，總而言之就是從兩個過肩鏡頭帶到兩個特寫畫面。

儘管這樣會讓景框裡只出現一個角色，但整體運鏡並沒有拆散他們，反而它具體呈現這兩個人更專注在彼此身上、對方佔據了自己的視野，以及他們深受對方的吸引。

當你要拍兩個人互相喜歡的場景，不管他們有沒有說出來，都要讓鏡頭推進至演員身上；攝影機可以移動得很快，就像《夢幻天堂》這幕一樣有種喜劇效果的滑稽感，不然你也可以緩慢地運鏡。

《夢幻天堂》，彼得傑克森（Peter Jackson）執導，1994，米拉麥克斯影業版權所有。

主角的吸引力

有時候角色的取景方式跟攝影機的角度同等重要,以《全面啟動》(Inception, 2010)為例,攝影機直接拍攝演員,所以他們在景框中、甚至是整個場景中的姿態,會明顯影響到劇情。

畫面開始是渡邊謙(Ken Watanabe)坐在飛機裡,往外看李奧納多狄卡皮歐(Leonardo DiCaprio),雖然狄卡皮歐面對著鏡頭,但他的身體幾乎沒有轉過來,好像不情願繼續對話,喬瑟夫高登李維(Joseph Gordon-Levitt)站在狄卡皮歐的後面,身體背離攝影機,所有的元素都指向渡邊謙想要延續對話,但其他人都很想離開。

狄卡皮歐之後又走回飛機前繼續對話,鏡頭變成大特寫,鏡頭只有稍微移動,確保他在畫面裡面,後方的高登李維這時候轉身面向攝影機,似乎是被對話拉回到鏡頭中。

然後攝影機又回去拍渡邊謙,但這一次取了更近的特寫;從故事脈絡來看,這一場對話必須要展開,這樣的運鏡剛好反映了此事,狄卡皮歐跟高登李維不情願的肢體語言被迅速移動的取景和接連的特寫頂替。觀眾看到的畫面從主角在寬廣的空間中大喊,很快變成在同一向度中講話。

當你企圖要呈現主角不情願地被對方吸引,就可以讓攝影裝置固定在定點,透過演員的肢體語言、表演,以及各種運鏡來完成這樣的效果,但記得要準備一個進角度的畫面,可以穿插在長鏡頭跟特寫間,這樣才能夠搭配演員們的特寫。

《全面啟動》，克里斯多福諾蘭（Christopher Nolan）執導，2010，華納兄弟娛樂公司版權所有。

5.3

若即若離的親密關係

主角彼此的親密關係在大部份的電影中都很重要，但很少有人把親密感拍得很成功，《別讓我走》（Never Let Me Go, 2010）裡頭有不少場景都不誇大，又能清楚點出演員間的親密關係。

一開始的畫面呈現出主角不確定即將要發生什麼事，甚至感到很害怕，但他們還是觸碰彼此，有那麼一刻我們會懷疑他們是否真的那麼要好，這個懷疑讓他們之後的親密動作更有撼動力。這是好幾組畫面達成的效果：一開始先讓兩個人背對對方，即便是背對對方，他們還是緊握著手，整個影像就是不確定感跟親密感的雜揉。

下一個鏡頭使用長焦距，凱莉墨里根（Carey Mulligan）變成糊焦狀態，身影比安德魯加菲爾德（Andrew Garfield）模糊

之餘，有個片刻她甚至離開了他，不過她很快又走了回來，面朝著加菲爾德，重新建立起他們在影像中的親密感。

顯然這一整個畫面並不能直接複製使用，因為他講的是特定故事，重點是你可以善用你的取景，呈現主角們觸摸或緊握彼此，同時間觀眾還會想知道他們在看什麼；當他們沒有在看對方的時候，我們會有他們的親密感被中斷的錯覺。

你可以利用長焦距的糊焦來營造其一角色被孤立的瞬間，然後讓他們重新建立親密感：演員走到同一個定點，這樣他們就都會在焦距內。最重要的是，要善用演員的眼神交流，通常來說最親密的鏡頭是讓觀眾直接看著主角的眼睛，不過主角彼此凝望也很重要，特別是你想從中察覺他們的關係時。

《別讓我走》，馬克羅曼尼克（Mark Romanek）執導，2010，福斯探照燈影業版權所有。

5.4

架高的拖曳鏡頭

很多時候你想要特別突現其中一個角色的張力,多重的攝影機角度便能發揮作用。把鏡頭放置在低處可以展現主角在電影中的權力,但出乎意外的,只要主角不往上看,攝影機置高也可以達到一樣的功效;讓主角移動也會有所幫助。

以《終極追殺令》(Léon, 1994)的這一幕為例,就是將鏡頭放在法蘭克辛格(Frank Senger)上方,並朝他傾斜,當他大步向前的時候,攝影機拉些回來。雖然鏡頭架在他的上頭,但這個角度讓他看起來還是很強大、且能夠掌控周圍的局勢;他直接看向攝影機,再搭配肢體動作,產生一種似乎要撞上鏡頭的錯覺。

這一個角度也能方便你剪掉旁邊其他人的臉,所以觀眾可以看到他旁邊有人跟著,但因為他的臉佔了鏡頭大半部分,所以我們會認為他是一群人中最有權力的。

這類影像最困難的一點是,判斷接下來要剪接什麼;由於這畫面實在太有力量,所以如果你下一幕沒有使用一樣強度的鏡頭,整體的效果就會減弱。《終極追殺令》的例子中,導演把影像切到次要角色的身上,讓觀眾看到他在打量令人生畏的主角,一幫子人接近攝影機,然後往螢幕旁邊移動,繞過次要的角色。這一切都是為了再次強調主角的權力有多大,同時又不會失去這幕開始的流暢感。

5.5

權力交換

影像的抽換對畫面力度的平衡造成很大的影響，不管你用什麼鏡頭、取怎樣的景，攝影機的實際位置代表的就是影像力度的轉移；演員跟鏡頭的相對位置，會更強化整體的效果。

《奪天書》（The Book of Eli, 2010）一開始讓攝影機緊跟丹佐華盛頓（Denzel Washington），觀眾會跟他產生連結，會認為即使他寡不敵眾，應該還是能掌控局面。當鏡頭轉了角度，拍攝一群人看著華盛頓，攝影機依然緊緊跟著他。所以實際上鏡頭跟隨的演員（無論攝影機在拍哪個方向），就會是觀眾認同的對象，並且會覺得好像該演員能控制局面。

然而下一幕的鏡頭跑到對街，這時候相對來說更靠近蓋瑞歐德曼（Gary Oldman），攝影機往前推，歐德曼也越來越接近鏡頭。一般觀眾的感官會認定，越靠近攝影機的人越能控制局面，而在這個實例中，就直接呈現了這種力量的轉換，儘管鏡頭隨後離開他，歐德曼依舊追上前，主導了整個畫面。

接下來剪接到另一幕，攝影機跑到歐德曼後面，不過這邊的訣竅是，鏡頭依然在他的旁邊，我們沒有重新拍華盛頓的特寫，歐德曼顯然帶走了攝影機焦點，成為控制局面的那一方。

你也可以透過剪接達到一樣的功效，不過讓主角走到鏡頭旁是一個聰明處理權力交換的方法，也很巧妙，因為觀眾會感覺到這個靠近攝影機的主角，蓄勢要接管後面的劇情。

5.6

猶豫不決的囚困感

有一些讓人印象深刻的畫面完全不使用運鏡，而是讓演員的走位支配景框。在《愛是您·愛是我》（Love Actually, 2003）的場景中，畫面上是因為猶豫不決而煩惱的安德魯林肯（Andrew Lincoln），這幕成為電影最讓人印象深刻的橋段，卻幾乎沒有移動鏡頭。

他進入螢幕右側，然後向攝影機位置移動，鏡頭往上將他置放到景框的中點，方便攝影機取出中景的特寫，不過出乎意料的是，林肯立刻掉頭，鏡頭往下跟隨他，然而，從頭到尾他都還是在景框正中心。

接下來幾分鐘他走來走去，不確定該留下來還是離開，攝影機的取景把他鎖在螢幕中點位置，反映出他當下心情，這就是讓他一開始進入畫面就在極右位置的原因：剛開始他很確定自己要去的地方，但當林肯有了一絲猶豫，鏡頭便將他困在景框中間。一直到林肯終於下定決心了，攝影機才到定點，演員隨即離開了畫面，從他的糾結猶豫裡找到解脫。

要拍攝主角猶豫不決，將他置放在景框中間，便可以適切闡述他當下的心境；使用上下晃動的鏡頭，幫助演員在攝影機前自由穿梭，對這類仰賴演員肢體表演和臉部表情的戲很有幫助。

《愛是您‧愛是我》，李察寇蒂斯（Richard Curtis）執導，2003，環球影業版權所有。

5.7

孤立特定的角色

有時候你的電影想呈現主角彼此的親密感，往往要拍他們把第三者排除在外，儘管演員的表演占了一席之地，但使用兩個鏡頭來操作，可以豐富整體的層次。

從《夢幻天堂》（Heavenly Creatures, 1994）的例子可以看到，一開始是兩個女孩的影像，攝影機架在莎拉派斯（Sarah Peirse）的後方，拍攝手法跟過肩鏡頭差不多，只是角度比較低。另外一部攝影機拍下三個人，這邊看起來三個人都很要好，大家都在笑，而且大致上每人佔景框的比例相同。

接下來兩個畫面同時推進，拍攝母親的鏡頭此時更近距離拍她，角度沒有動，只是往上拍；拍攝女孩們的影像慢慢推進，直到他們兩個佔滿整個景框。

女孩和母親分別不同的拍攝手法，可以製造出女孩們感情變得很要好，母親則慢慢疏離他們的效果。在最後的一景，母親跟女孩被拆散來拍，其中最細微的部分就是透過推軌鏡頭的移動，我們就可以巧妙察覺母親慢慢被孤立的氛圍。

當其中一部攝影機聚焦在母親身上的時候，女孩們淡出畫面，反之亦然，我們察覺到母親被單獨留下來，女孩們則是建立了緊密的感情。

這種結合兩種運鏡的方式，適用在每個人都處在同個角度的時候，不過如果演員在不同速度和角度，孤立特定角色的效果會變得更好，只要整體鏡頭的設定能呼應故事的脈絡即可。

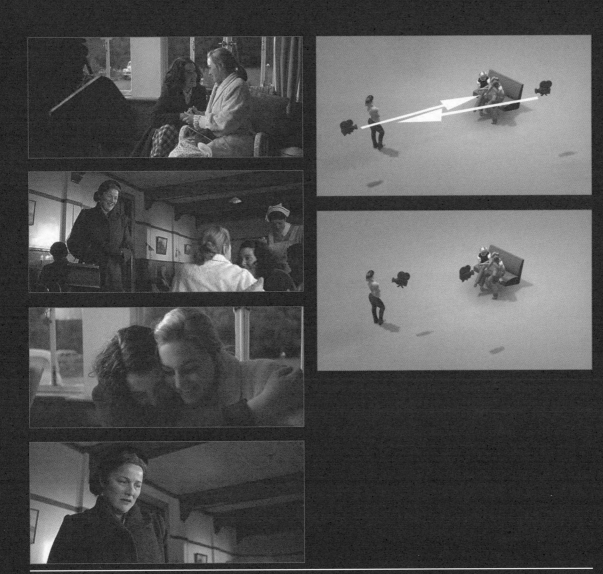

《夢幻天堂》，彼得傑克森（Peter Jackson）執導，1994，米拉麥克斯影業版權所有。

5.8

從群體到疏離

拍攝群體（多人）對話的時候，你可以不靠運鏡就做出精彩的效果，只要你在過程中重新安排演員的位置。

拍三個人的對話很有挑戰性，因為你需要很多的設定，才有辦法同時拍到三個人的臉，最後有可能還需要很多剪接，《別讓我走》（Never Let Me Go, 2010）的例子裡頭倒是有很好的解決方法。

雖然畫面裡有三個人，他們也都在講話，不過主要的焦點在兩個女人的身上。看到第一個畫面，假想男人不在場，這樣彷彿就只是傳統的過肩對話影像，接下來的兩幕真的是傳統的過肩畫面，但因為一開始先拍出三個人，所以整場戲的影像看起來更加複雜。

三人影像真的發揮了作用，而且看起來非常戲劇化，尤其是接

下來演員們移動到其他位置；劇本到了這邊也來到一個臨界點，所有人都要走位。凱莉墨里根（Carey Mulligan）離開攝影機、經過綺拉奈特莉（Keira Knightly）；綺拉奈特莉則是走回到墨里根剛剛站的地方。同一時間，安德魯加菲爾德（Andrew Garfield）走開。你可以參考俯視圖，運鏡和走位都非常簡單，但螢幕上看起來效果驚人，因為在短暫的瞬間，每個人居然都站在景框內。

只移動幾步，原本緊密的三個人就不再那麼親密了；比起三個人同時離開鏡頭，墨里根繞過奈特莉的走位安排，讓畫面看起來自然許多。

如果你想要拍的場景是紛爭漸漸變多，可考慮先拍出親密的群體，然後再讓他們單獨出現在景框中；延續對話的效果或許不錯，但如果讓他們慢慢離開彼此，感覺會更加真實。

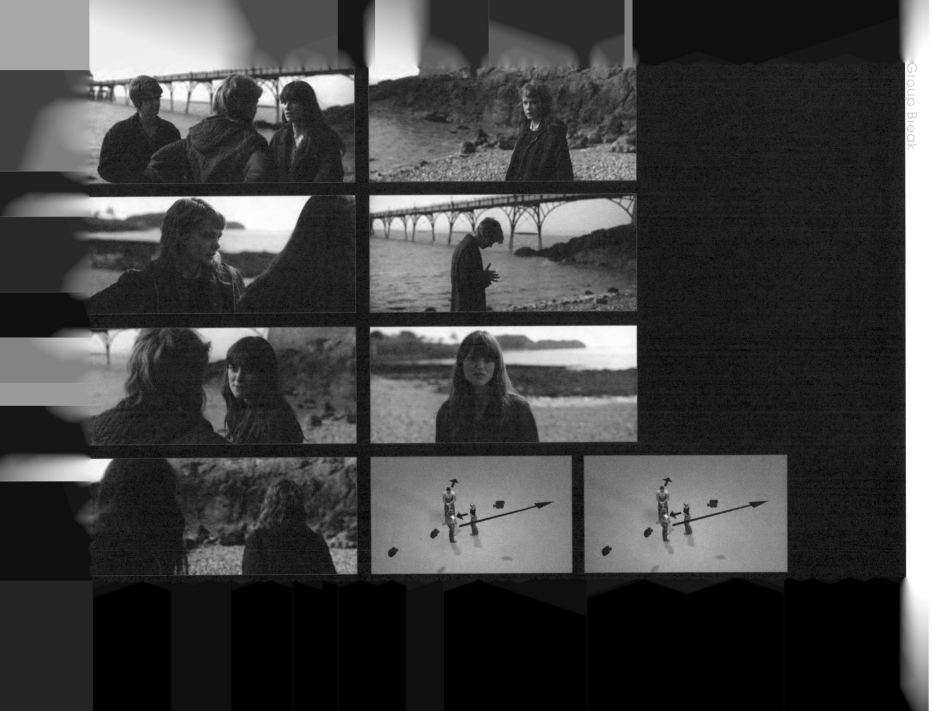

製片設計與地點配置

6.1

反建立鏡頭

傳統的建立鏡頭就是在一個場景之前，先讓觀眾知道明確的地點。這種方式有時候會顯得很無聊，觀眾很習慣將建立鏡頭視為場景跟場景的分野；這類影像也被用在電視劇，只是不像電影普遍。現今的導演越來越有創意，即便使用建立鏡頭，也能把它拍得很美、很獨特。

你當然可以先拍一個寬景來告知地點，然後再剪接到主要場景。實際上還有更多方法可以帶出場景，不但手法有趣得多，一樣能達到揭示故事的作用。

《末路浩劫》（The Road, 2009）的這一幕也是經典的建立鏡頭，但攝影機其實這時候就已經在移動了，它緩慢往前、然後再往右推移，是個從容、細微的運鏡，展示的不僅是地點而已，還拍出一個關鍵：購物車被擱置在旁邊。如果你用這種手法來呈現故事，觀眾就不會覺得他們只是在看建立鏡頭。

《奪天書》（The Book of Eli, 2010）的例子一開始拍的是天空，攝影機放置在低處，意思就是說，丹佐華盛頓（Denzel Washington）經過的時候，鏡頭要往下轉跟隨他；一旦攝影機往下拍攝，地點全景就會呈現出來了；這樣的建立鏡頭是不經意地呈現，儘管導演這一幕的目的正是要拍該地全景。

《末路浩劫》，約翰希爾寇特（John Hillcoat）執導，2009，電影國度公司（FilmNation Entertainment）版權所有。

《奪天書》，休斯兄弟（the Hughes Brothers）執導，2010，頂峰娛樂版權所有。

6.2

製造凌亂的景框

想讓你的影像更有趣，試著製造一個凌亂的景框吧！借用道具、路人穿插或其他東西介入，將它們置放在攝影機跟拍攝主體間，可以增加視覺的豐富感，讓你的場景變得更與眾不同。

使用長焦距鏡頭比較好「弄亂」你的畫面，因為前景物件比較容易因此糊焦；在理想的狀況下，可以順道取跟故事相關的場景、或者揭示故事發生的地點。

看到《銀翼殺手》（Blade Runner, 1982）的第一個畫面，桌上的機器顯然是個阻礙物、桌子同樣也進入了景框，這裡只有人物是聚焦狀態，我們會把注意力放在他身上，但也留意到他周遭的事物，因為這樣的取景模式，觀眾已經看到機器在桌上了，因此當不久後它成為焦點，我們也不會太意外。

在第二個畫面，相同的機器又出現在畫面正中央。當你把類似的障礙物放在整個景框的中央位置，你會發現可能需要讓全螢幕都看起來相當凌亂，不然中心點的障礙物會變得太突兀。

想像一下這些影像都沒有凌亂的物件阻擋，觀眾只會看到兩個

人對坐在桌子前，不能得知其他的事情；然而，因為塑造凌亂的畫面，我們看到了之後會變成故事重點的機器，以及很豐富的構圖。

第三個畫面用大燭台阻擋影像，而且到了幾乎要完全擋住拍攝威廉山德森（William Sanderson）的程度。這是要拍有人躲躲藏藏、甚至是被什麼事情困住的理想方式。

另外看到《水果硬糖》（Hard Candy, 2005）裡頭的艾倫佩姬（Ellen Page），這個例子更細微地展現設計景框的技術：模糊的物件和其他人的手出現在兩個畫面中，讓她看起來好像跟男人的手有所連結。凌亂的景框突顯了她銳利的眼神，毋庸置疑地，她很專注在盯著某個人物。

最後一個例子同樣出自《水果硬糖》，這邊是更加鮮明的景框效果；當鏡頭跟著演員走到門邊的時候，我們可以看到局部的大門跟旁邊的植物，強調屋子與世界是隔絕的，剛好這正是故事的關鍵。

《銀翼殺手》，雷利史考特（Ridley Scott）執導，1982，華納兄弟娛樂公司版權所有。

《水果硬糖》，大衛史雷德（David Slade）執導，2005，獅門娛樂版權所有。

6.3

增加前景豐富性

把拍攝主體放在背景的構圖，可以製造出擁擠、活潑的氛圍。當你製作出一群人的場景，把主角跟那群人分開，就能突顯主角的孤獨或渴望。

就算背景的主角只有獨自一人或寥寥幾人，只要小心的構圖，你還是可以製造出擁擠的樣子。舉的例子是《燃燒鬥魂》（The Fighter, 2010），馬克華伯格（Mark Wahlberg）只佔構圖的一部份。因為使用的是長焦距攝影，所以支配前景的次要演員反而成為糊焦狀態。群眾相對來說離攝影機比較近，華伯格獨自在遠處，影像看起來非常擁擠，但實際上只有幾個人在鏡頭裡面。

隨後近拍艾美亞當斯（Amy Adams）也用同種模式，有兩三個人在前方擋住她，導演不僅讓他們出現在螢幕周圍，還製造機會讓他們舉杯，使他們完全框住亞當斯。

等群眾的景框建立好之後，我們可以近拍華伯格，把其他人拋在畫面外，讓觀眾好好觀察他的表情、感受他內心的渴望；如果這時候景框內還有其他人走動，我們就沒有辦法像這樣將他孤立，清楚感受他的情緒。

在最後一幕，攝影機回到亞當斯身上，更近距離地拍她，不過其他人還是擋在景框裡，再一次強調亞當斯已經被人群淹沒，隱藏於外在世界了。

就技術上來講這些都很容易操作，前提是你要在鏡頭設定前就有所想法。當你要製作一個熱鬧場景的時候，還必須考慮主角的情境，以及什麼時候是單獨拍攝他們的時機，就算你不能完全只拍他一人，也可以設法不要拍到他人的臉，這樣就可以達到相同的效果。

《燃燒鬥魂》，大衛歐羅素（David O. Russell）執導，2010，派拉蒙電影版權所有。

6.4

假牆特效

在攝影棚取景的時候，通常都會有「移動牆」提供攝影機拍攝導演要的確切位置，但當你到了攝影棚外，可能就沒有這樣的設備了，所以這時候就必須作出妥協。

很可惜的是，很多導演讓攝影棚外的限制，壓縮了自己想拍的場景，如果他們沒辦法移動牆壁，那可能最後就只好將就地拍。但有創意的導演會使用他們的想像力，即便當下沒有可以使用的牆，他們也可以假裝有牆能拍。

第一個例子是《夢幻天堂》（Heavenly Creatures, 1994），顯然老師在寫黑板；也許實況是有個板子給她寫（這樣她揮動手臂才不至於不真實），不過演員離牆壁有一段距離，她站在教室前方幾公尺的範圍內，作勢在寫板書，鏡頭離她很近，不過接下來她就轉身了，所以觀眾不會懷疑她並沒有靠著牆壁在寫字。

《水果硬糖》（Hard Candy, 2005）的第一幕清楚的建立了牆面，也拍到那些他們要觀察的畫，所以當攝影機拍他們的特寫時，我們不會去懷疑他們是不是還站在牆壁旁邊看畫，實際上他們距離牆壁也有幾公尺，這樣才有位置擺放攝影裝置。

拍這類的場景要把握的重點是，鏡頭旁邊要放些物件，讓演員可以專注在那些物件上。假設演員看的是真實牆面，那從攝影機的方向看上去，他們的視線焦距會非常奇怪，你想營造的畫面也會被破壞。但如果你可以給演員焦點、配合正確的距離，他們的視線就會是對的。

《夢幻天堂》，彼得傑克森（Peter Jackson）執導，1994，
米拉麥克斯影業版權所有。

《水果硬糖》，大衛史雷德（David Slade）執導，2005，獅門娛樂版權所有。

6.5

穿越式拍攝

攝影現場會有很多機會可以穿越物件拍主角，你可以穿過汽車、窗戶，或其他阻擋視線的物件，這技巧跟6.2〈製造凌亂的景框〉有點類似，不過我們並不是要前景糊焦當作屏障，而是要重新構圖，很多效果可以透過影像的重構達成。

第一個畫面是《A.I.人工智慧》（AI: Artificial Intelligence, 2001），擋在畫面前方的車子是一種預示，象徵不久後母親就要開著車子離開她兒子，藉由車子把他們兩個分散在兩側，觀眾會覺得母親有一點不捨，兒子則是試圖要挽留。

《奪天書》（The Book of Eli, 2010）裡的主角也是站在毀壞的車子外；比起先拍他在車子外、然後剪接到他進到車內探索；反其道而行：先拍出車子內部結構，再讓他逐步逼近鏡頭，這樣效果會更加有趣。何況這樣拍你完全不需要剪接，這種取景也有機會拍主角剪影，視覺效果更豐富。

另外《全面啟動》（Inception, 2010）藉由窗戶來製造恐慌感；透過攝影機過曝效果，讓窗外看起來比室內更亮，這樣觀眾就會聚焦在窗邊跑動的主角身上。儘管他移動速度非常快，我們還是看得出來他帶把槍，因為鏡頭在他移動到窗邊的時候靜止不動，整體景框會有種他要追上的感覺。如果你想讓觀眾認為追逐者準備佔上風了，這樣的拍攝設定就很管用。

《A.I.人工智慧》,史蒂芬史匹柏(Steven Spielberg)執導,2001,華納兄弟娛樂公司版權所有。

《奪天書》,休斯兄弟(the Hughes Brothers)執導,2010,頂峰娛樂版權所有。

《全面啟動》,克里斯多福諾蘭(Christopher Nolan)執導,2010,華納兄弟娛樂公司版權所有。

6.6

利用目光指出焦點

窗戶的景框提供你很多拍出創意影像的機會；最棒的窗戶是許多小鑲嵌玻璃組成的那種，不然只有一整片玻璃，沒辦法完全呈現窗戶的框架。

《辛德勒的名單》（Schindler's List, 1993）裡的這幕，一開始先讓演員從窗戶後面移動到景框的右側，對著左邊表演，這有效地營造出窗戶的位置，並且我們會認為這個演員是從後面出現的，所以這運鏡對於設定方向感而言相對重要，如果沒有這樣開始這一幕，觀眾可能會以為演員站在房子的外面，往裡面偷窺。

當他走向左邊的位置，並且從窗戶窺探，我們的注意力就會投向遠處的連恩尼遜（Liam Neeson）；左側的其他演員加強了這種框架式的拍攝效果。不過他們的姿勢並沒有特別寫實，假設他們真的要偷看窗戶內的人，應該會更往前地看，幸好這畫面很簡要，所以還是行得通。

然後剪接到差不多同一定點，更長鏡頭的拍攝，這可以避免觀眾過度認同正在觀察連恩尼遜的人們，畢竟他們不是故事的主線，只是用來讓我們開始想要偷窺尼遜而已，而通過上述的手法，觀眾已經被這樣引導了。

剪接的時候，窗框的燈光要做些改變，這邊得審慎評估，過量的窗框可能會有點喧賓奪主；雖然突然改變光線也很不寫實，不過看電影的人並不會留意到這個細節，只要你的運鏡可以強烈闡述故事主軸，就可以順利擺脫這些麻煩的問題。

《辛德勒的名單》，史蒂芬史匹柏（Steven Spielberg）執導，1993，環球影業版權所有。

6.7

揭示第二主角

這裡要講的是演員透過走位，揭示出一個場景、再把這個場景交給第二個演員，以《浩劫重生》（Cast Away, 2000）為例，男孩進入了房間，一路讓攝影機帶出湯姆漢克斯（Tom Hanks）。

這鏡頭使用了不少運鏡，但並不會太誇張，因為攝影機是在追隨著男孩。影像一開始便使用搖鏡，男孩從景框右方跑到畫面的正中心，攝影機一路跟隨，在房間裡以一個弧角來移動。

男孩把焦點投向站在梯子上的湯姆漢克斯，鏡頭持續左右移動，所以男孩跑到畫面的左邊，攝影機的焦點轉移到漢克斯，儘管他離鏡頭還有一段距離。

攝影機持續弧度拍攝，不過接下來是繞著漢克斯來進行。他從梯子上下來，走到鏡頭的前面，攝影機才停了下來。

類似的運鏡需要經過嚴密的設計和排練，不過在短短幾秒鐘的影像裡，我們已經可以看到很多重要的元素（包括FedEx包裹成功送達）、畫面呈現了整體的空間，而且很戲劇性地介紹了主要角色。

要處理類似的鏡頭之前，必須先計劃完整的運鏡模式：你要明白自己想從哪裡開始拍、以及如何收尾，然後將演員的走位融進影像中，讓一開始出現的演員帶領鏡頭到第二個演員身上。

這畫面不好設計，也不好拍攝，但你在設計上花的時間，可以輕鬆涵蓋你要拍許多景才能呈現出來的東西。

《浩劫重生》,勞勃辛密克斯(Robert Zemeckis)執導,2000,二十世紀福斯(美國暨加拿大)／夢工廠(國際)版權所有。

6.8

倒影式建立鏡頭

倒影對電影工作者來說是很棒的工具，因為倒影能夠拍出兩個不同的方向，拿倒影當開場，效果會比寬景或特寫更有創意。

像是《A.I.人工智慧》就沒有選擇用寬景和特寫開始劇情，取而代之的，觀眾先看到弗朗西絲奧康納（Frances O'Connor）的倒影、接著食物端上桌，遮住她的臉，然後畫面切到寬景，一覽餐廳的格局。

最初讓奧康納的臉顛倒並沒有關係，因為這邊的重點是：帶出她是端盤上桌的人，利用倒影可以呈現她的臉跟盤子，就不用先拍寬景、拍食物，再另外拍她的特寫。基本上取很多景，再由剪接師去整理適合故事情節的場景也沒錯，但倒影式的建立鏡頭不但有其美感，又經濟實惠，可一次拍出很多的效果，完全不需要任何的剪接。

另一個要示範的是倒影怎麼同時呈現兩個不同的物件：奧康納的倒影出現在咖啡壺的金屬蓋上，顯示她正在沖泡咖啡，同時因為她的倒影有一些扭曲，也呈現哈利喬奧斯蒙（Haley Joel Osment）的觀點。

攝影機剪接到奧斯蒙，奧斯蒙的眼睛以上也倒映在桌上，想要拍出他正在經歷內心的衝突，這是很有創意的拍法，比起看到奧斯蒙的整張臉，看到他的眼睛以及桌上的倒影，更能夠體會他當下的心境。

整幕從一個朦朧的特寫倒影拍起，我們會把注意力鎖定在演員的身上，思考他們在想些什麼，並期望接下來會跳到其他的場景，事情會有所解決。

《A.I.人工智慧》，史蒂芬史匹柏（Steven Spielberg）執導，2001，華納兄弟娛樂公司版權所有。

6.9

鏡像倒影

一旦你使用倒影上手了，你就會發現倒影的拍攝有無限可能，同時也有一定的複雜度：倒影的燈光怎麼打有其難度，還要小心不要拍到鏡頭、電纜、工作人員，扣除這些事，你的確可以透過倒影，或者更明確地說，利用鏡子創造華麗場景。

《黑天鵝》（Black Swan, 2010）這幕就是透過背景的大鏡子，在同個畫面中呈現演員的身形和容貌，原本用來表現寫實感的混亂場景，透過鏡子也變成雙重的，增添了很雜亂的效果。右邊的鏡子提供額外的訊息，映照出演員的背，必須藉由另外一面景框外的鏡子處理，才能夠讓背部的方向跟演員正面相同。整體效果有趣外，用這麼多鏡子也是反映了電影裡要講的多重人格和幻覺。

第二幕也用了同種技巧，畫面有兩側都呈現娜塔莉波曼（Natalie Portman）的臉，後面的人物也出現疊影。記得多嘗試你的鏡子方向，特別是攝影機外頭的鏡子，才能展現你想要的效果。

唯一一個負面的效果是鏡子會放大所有東西，影像可能會因為倒影變得更混亂，因為觀眾會同時看到物件的兩面，這代表你的演員們全部都會塞在同一角，但效果會是占滿了畫面。

另外《末路浩劫》（The Road, 2009）用了較為簡單的鏡子技巧，我們可以在倒影中看到兩個人的表情，甚至不需要讓兩個演員都入鏡，維果莫天森（Viggo Mortensen）站在中央的位置，我們就可以清楚知道男孩的方位，尤其當莫天森轉頭看他的時候，這個設定很適合用在主角打量著自己、同時想與人溝通的情境。因為放了兩面鏡子，所以兩個演員各自出現在鏡子中，如果你用的是大的鏡子，那呈現的會是整體空間，而不是單獨讓我們凝視的臉。

《黑天鵝》，戴倫艾洛諾夫斯基（Darren Aronofsky）執導，2010，福斯探照燈影業版權所有。

《末路浩劫》，約翰希爾寇特（John Hillcoat）執導，2009，FilmNation Entertainment版權所有。

7.1

變換走位方向

連續的動作和追逐戲都需要很多運鏡，其中最能製造狂亂感的動作場景，必須結合兩種不同的走位和運鏡，在影像中融合兩者，會比迅速的剪接處理更吸睛，如果你可以用鏡頭創造出速度感，效果更理想。

以《命運規劃局》（The Adjustment Bureau, 2011）為例，攝影機幾乎就放在麥特戴蒙（Matt Damon）的前方，當戴蒙快速通過的時候，鏡頭左右移動追隨他，完美呈現了戴蒙的速度，因為他極速通過，攝影機能夠捕捉到速度感。

然後鏡頭靜下來，麥特戴蒙衝出畫面，追他的人突然現身，他們沒有如預期從後面追趕，而是從左側以弧形跑進景框之內，出現的位置剛好就是戴蒙剛剛爬過的階梯。

追殺的人突然入鏡是個驚喜，因為觀眾都在等待追殺的人從遠方追上來，單就這樣的入鏡方式，就可以增加影像的速度感。另外，戴蒙一離開，追殺的人立刻出現，會在同個畫面中製造出雙重的速度感。

處理一連串動作的時候，你可以試試看結合運鏡跟走位，讓角色從出乎大家意料的地方現身。可以像《命運規劃局》，開拍一半就讓攝影機移動，然後再穩定鏡頭，或者試試看整幕都移動攝影機，甚至是讓它靜止不動，只要從不同方向結合演員的走位和運鏡，都可以製造出類似的效果。

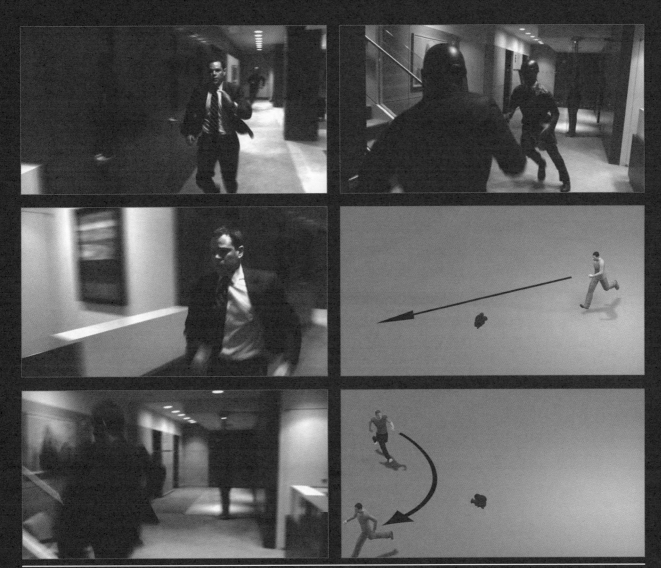

《命運規劃局》，喬治諾爾菲（George Nolfi）執導，2011，環球影業版權所有。

誤導式的運鏡

動作片不表示時時刻刻都必須要快速運鏡；創造驚喜也不見得很容易，因為看電影的人在場面特別安定沈默的時候，會預期是你在誤導他們。

有個辦法可以嘗試：先製造電影的停頓點，所有的事物好像都暫停下來，然後再運鏡，不能讓畫面完全靜止，不然看電影的人會發現等一下有驚喜橋段。

《銀翼殺手》（Blade Runner, 1982）的這幕，哈里遜福特（Harrison Ford）在電梯裡頭打哈欠和喘氣後，突然做了大動作。他打哈欠和休息的演出，加上鏡頭繞著他弧形，成功說服我們剛才的激烈跑動已經結束了。

說時遲那時快，他突然轉到攝影機同側，朝著鏡頭拔出他的槍。哈里遜福特本身的速度，和槍非常靠近攝影機，這兩者都增強了整體效果。加上觀眾並不知道他的槍對準了誰，因為目標在鏡頭後方，所以也製造出另一層次的恐懼感。

這類的運鏡不見得要把攝影機放在低處，不過對《銀翼殺手》這幕來說很合適，代表鏡頭靠近手臂的位置，哈里遜福特掏槍的時候，槍的位置也在胸前。假如你不介意槍怎麼入鏡，也可以考慮把攝影機放在頭部高度或更高位置；不然就是讓哈里遜福特轉身，讓其他人進入影像；甚至讓哈里遜福特直接離開畫面。總之替代的方式千變萬化，只要記得結合一個緩慢又放鬆的表演和突如其來的急速感來創造衝突的張力。

《銀翼殺手》，雷利史考特（Ridley Scott）執導，1982，華納兄弟娛樂公司版權所有。

7.3

營造速度對比

當畫面中有人移動得很快時，你可以安排其他的人慢慢走。緩步的角色會因此成為影像的焦點，當打鬥畫面結束後，鏡頭就回到他的身上。追逐戲或一連串的動作即將結束的時候，這樣的安排就很好用。

在《燃燒鬥魂》（The Fighter, 2010）中，馬克華伯格（Mark Wahlberg）先走向攝影機，朝畫面外的克里斯汀貝爾（Christian Bale）前進，後頭的傑克麥基（Jack McGee）此時追上來。儘管一開始我們是跟著華伯格緩慢在移動鏡頭，然而麥基經過，攝影機改跟著他快速移動；麥基直接上前找貝爾打架，隨即兩個人就在地上打起來。

當他們摔出影像外，鏡頭又回到華伯格；攝影機回去跟著華伯格緩慢的行走速度，這代表剛剛貝爾跟麥基的對手戲已經結束了，假設鏡頭繼續拍地上的兩個人，觀眾會期待他們發生其他爭執。

這個循著特定故事發展在進行的場景，不見得適用你的電影，但只要你的片子裡也有個移動速度慢的角色，然後又有其他人會快速通過攝影機，那就可以使用它。電影裡可能會因為害怕、受傷或其他因素，導致主角移動速度變得很慢，拍片的時候，把這些技巧都記起來，再妥善運用到你的電影情節中。

另外一種結束的方式是讓鏡頭持續追隨站著打架的麥基跟貝爾，然後再讓華伯格走進來打斷他們，用意是讓兩個速度形成對比，增加畫面的趣味性。

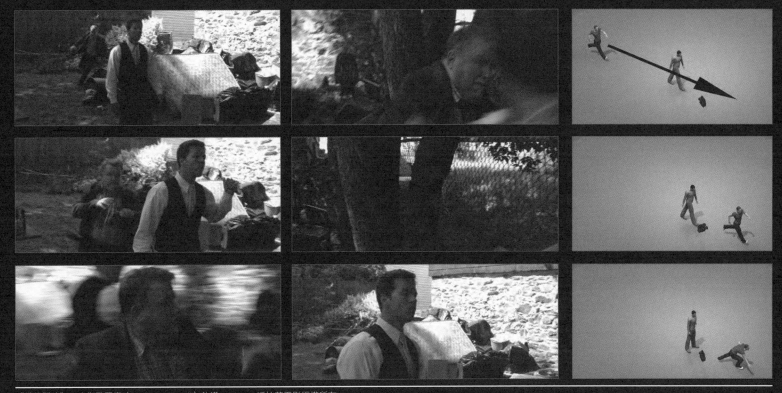

《燃燒鬥魂》，大衛歐羅素（David O. Russell）執導，2010，派拉蒙電影版權所有。

7.4

暫停伸縮鏡頭

一般常見的動作片場景，都會讓所有東西同時移動，最後只呈現出混亂的打鬥場面，卻不知道實際上發生了什麼事。然而更精湛的動作片拍攝手法需要很有技巧的打鬥姿勢，但導演也必須用更好的方式拍它，這樣一來我們就可以看到真正的打鬥影像，而不是在快速剪接中，有個模糊的印象而已。

當然，首先要有相當打鬥實力的演員，讓畫面更加寫實，假設你有類似的強大卡司，當然就可以展現出他們的實力，運氣夠好的話，打鬥場景不會那麼凌亂，而且這個特別的運鏡設定還可以讓整體看起來更有活力。

《星際大戰首部曲：威脅潛伏》（Star Wars Episode I:The Phantom Menace, 1999）的例子使用非常短的鏡頭，影像的垂直軸幾乎都變形了，這麼短焦的影像，會讓所有閃過畫面的事物看起來更快速，這個畫面也表示雷帕克（Ray Park）是以驚人的速度重新回到景框中。

連恩尼遜（Liam Neeson）跟著雷帕克進入畫面，並把他推到自己後方；這個相對穩定的打鬥場景看起來還是比想像中更戲劇化，因為攝影機讓空間變得有些扭曲，所以光劍看起來比實際上揮動得要快，所有人回到鏡頭裡的速度也比原先更快。

直至伊旺麥奎格（Ewan McGregor）從旁進到影像，攝影機始終保持不動，麥奎格出現之後，鏡頭才緩慢推進，但雖然我們往前移動，演員們卻陸續地離開畫面，如果沒有讓攝影機推進，影像看起來會過度僵硬，但是不能一直運鏡，因為鏡頭會很快追上演員。

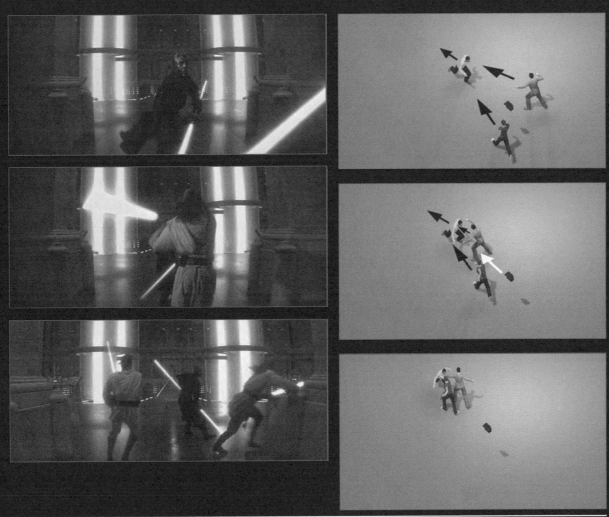

《星際大戰首部曲：威脅潛伏》，喬治盧卡斯（George Lucas）執導，1999，二十世紀福斯版權所有。

7.5

面對前進中的人群拍攝

在任何動作片中，阻礙感可以製造出潛在的緊張情緒，當你有很多打鬥場面要處理的時候，這點會變得很重要。在《終極追殺令》（Léon, 1994）的例子中，大家都帶著槍跑，準備要開始槍戰。雖然沒有激烈的動作，但氣氛還是相當緊張刺激，這時候就很適合加進一個阻撓的畫面。

演員跑到門口的時候，攝影機順勢推進，其中一個演員停在原處，觀眾的視線朝他逼近，但又會產生他好像擋到跑過鏡頭的演員了的錯覺。

這一幕只維持幾秒就結束了，所以這種阻礙並不持久，而是種微妙的、潛意識感知到事物有所改變的狀態。最後讓正在靠近的演員背對攝影機，可以再次加強這感受，鏡頭推進到演員身上，但他這時候卻轉身了，這一個小小細節，突顯出事情都不在計劃中。

如果你從俯視圖看，你會看到沒仔細觀察，就看不出來的事情：演員們其實有往前跑，並且移動到影像左側，這表示他們一開始可以直接跑向攝影機，但後來又往他們的右手邊走掉。讓他們從旁邊出鏡，可以緩和鏡頭往前推進的效果。

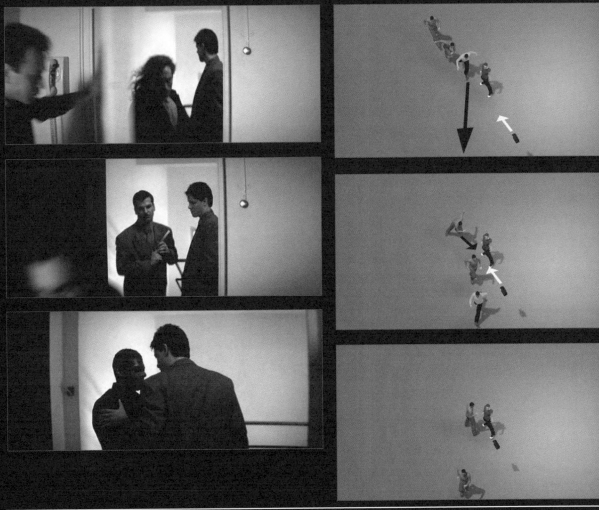

《終極追殺令》，盧貝松（Luc Besson）執導，1994，哥倫比亞電影公司／高蒙電影公司版權所有。

7.6

環繞式運鏡

不論是拍打鬥片或者培訓場景，像《功夫夢》（The Karate Kid, 2010）的例子，鏡頭繞著主角移動都是一種常見的運鏡模式，不過為了讓畫面更好看，小小調整是有必要的。

俯視圖呈現的是基本移動攝影機的方法：你環繞主角們移動，而主角待在定點，整幕你都要儘量讓他們在景框的正中心。

這樣拍效果已經可以很好了，但你可以再讓影像更精采：稍微改變一下鏡頭跟主角的距離，加強畫面的動感，攝影機保持不動一陣子，然後就像第三個畫面，稍微退後幾公尺，這樣影像就會有個脈動，所有的事物都好像移動得很快。

在同一個畫面當中，可以看到鏡頭在柱子後；讓物件閃過攝影機，可以讓畫面看起來速度很快，只要運鏡效果很快、演員的動作也會跟著很快，就算你的主角移動得很慢，整體還是會呈現出速度感。

當鏡頭靠近演員的時候，攝影機又重新推進，進一步增加速度感，你會需要一個穩定器和功能很好的拍攝機械來拍攝類似的鏡頭，這樣才能在你調整距離和環繞拍攝演員的時候，穩定住景框。

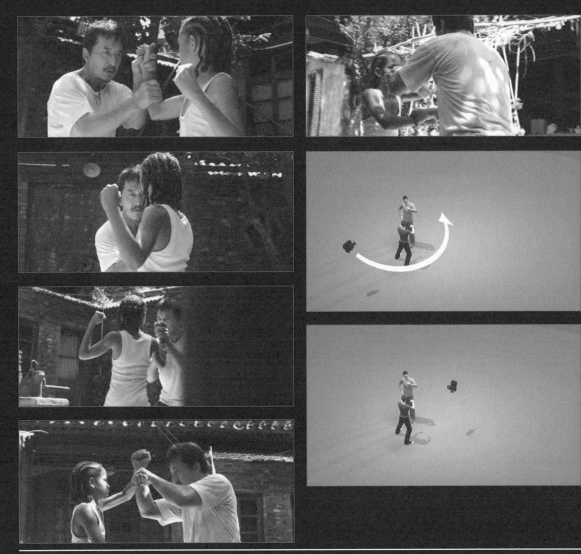

《功夫夢》，哈洛德茲瓦特（Harald Zwart）執導，2010，哥倫比亞電影公司版權所有。

7.7

表現速度感

很多片都有追逐戲，但要真正理解運鏡的操作技術，才能完全
掌握它。只要慎選拍攝角度，就不用為了表現速度，使用太多
的剪接。攝影機角度在主角對面的話，一個簡單的剪接，比起
很多快速剪接更能製造出速度感。

《命運規劃局》（The Adjustment Bureau, 2011）的這一
幕，導演讓麥特戴蒙（Matt Damon）在景框正中心，以便營
造速度感。街道非常狹窄，他跟鏡頭保持穩定的距離，而且始
終在畫面中央，戴蒙並沒有在景框中移動位置，而是攝影機跟
著他的走位移動，以此創造出速度感。

然後剪接到他的背後，雖然鏡頭跟戴蒙反方向，但是觀眾依然
能感受到他的動力，因為這畫面跟最開始的畫面幾乎一樣。

不過兩景角度倒沒有完全相同，攝影機在第二影像裡的位置比
較低；低的鏡頭能讓跑動看起來更快，因為離地面很近，可以
感覺到東西飛速通過。基於這原理，第二個畫面的攝影機放在
低處就很合理，因為追逐的速度加快了。假設演員最後會停下
來，可能就要把鏡頭架在高處，你甚至可以在第二個影像中把
攝影機吊走，緩和畫面的動態感。

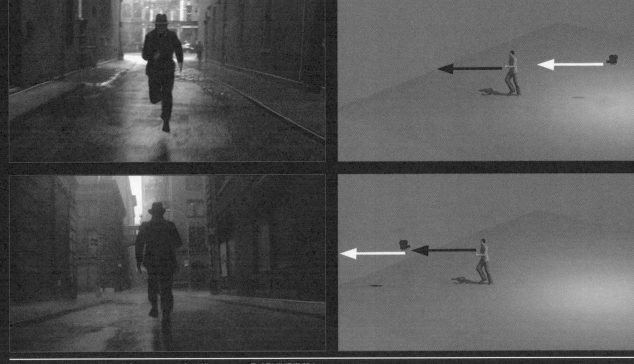

《命運規劃局》，喬治諾爾菲（George Nolfi）執導，2011，環球影業版權所有。

7.8

樞軸旋轉剪接

用簡單的阻擋物和剪接，就可以製造出演員即將做某個動作。如果要讓一個角色準備打鬥、企圖逃脫一處，或者進行其他戲劇化的事物，這會是很好的方法，可以完整呈現出他下定決心，而且準備行動了。

《星際大戰首部曲：危機潛伏》（Star Wars Episode I:The Phantom Menace, 1999）裡頭的畫面，雷帕克（Ray Park）正盯著漂浮的機器；不論這裡是物體，或者其他的演員，方法都是一樣的。當雷帕克下定決心後，看向他的左手邊，姿勢保持不變，同一時間，機器繞著他，也到了他的左側。

可以試著想像，如果雷帕克是轉到他的右手邊，這一幕會變得多麼難拍，感覺上就只是雷帕克到處看看，然後機器滑動到一側，他又轉到左邊，就好像景框內有事情要發生了。

這幕進行到一半，導演要剪接到另一側，當雷帕克往前走，鏡頭立刻往後拉；剪接到這個影像，隨著推軌的運行，我們會覺得所有的東西都在移動。

第一個畫面是演員正在下決定，第二幕已經開始行動了；如果合作對象是演員（而不是CGI機器人），要確認每個方向的時間點都相同，這樣第二幕才會拍到兩個角色，可以的話，用兩部攝影機來拍，確保剪接的時候時間點吻合。

提高攝影表現力

8.1

巧妙揭開序幕

場景裡面若有非常多人物，鏡頭會變得很難掌控，假設你要拍的是一群人準備認識另外一群人，難度則會更高。《桂冠街區》（Laurel Canyon, 2003）這一幕，就是夫妻倆進到滿滿都是人的房間，如果用十種以上的角度拍這幕，可能會不錯，但這邊僅靠三個簡單的運鏡設定，就完成所有效果。

限縮要拍的場景設定，反而能幫演員一個忙，假使他們知道你只要拍兩個畫面，演員們就會盡其所能在有限的景框中表演；但如果你有十組設定，演員可能就會想辦法節省精力。所以說，用少數的影像拍出複雜的場景，可能會換來比較好的演出效果；也許後製可以選用的畫面比較少，但這是值得放手一搏的嘗試。

一開始攝影機在低處，拍攝夫婦走進來，整幕都用這角度在拍，只是之後簡單地剪接回人群。鏡頭轉回去拍群眾是事先就安排好的設定，這樣才能呈現每個人的臉和反應。

回到人群的影像，先是讓法蘭西絲麥朵曼（Frances McDormand）出現在景框的中間，打在她身上的光線比其他人都多，也是畫面的焦點。夫婦進入景框後，攝影機向右推移，這樣才能看到麥朵曼起身到他們旁邊，並保持在影像中心，這時候，夫妻倆面朝著麥朵曼，所以觀眾會看到他們一部分的臉。

鏡頭繼續往右帶，麥朵曼這時候移到畫面左側，攝影機又跟上她，這個小小的運鏡讓影像看起來像一個新場景，方便帶入第三個過肩畫面。透過簡單的運鏡，和兩個影像設定，就能巧妙呈現出精緻的佈局，每次攝影機停下來，都像融合許多資訊的完美構圖。

同樣要提醒的是，建構類似運鏡時，要留意整幕的效果，而不是只考慮開場或最後畫面。

《桂冠街區》，莉莎蔻洛丹柯（Lisa Cholodenko）執導，2003，索尼經典電影版權所有。

肢體表演

優秀的演員懂得肢體的表達,跟臉部、聲音的情感傳達同樣的重要,頂尖的導演也知道這點,並且會確保自己能提供機會,讓演員盡可能靠他們的肢體來表演。

來看到《終極追殺令》(Léon, 1994)畫面,教我們怎麼製造一個讓演員能善用肢體表達的場景,同時又呈現出兩個人不對等的親密關係。

鏡頭顯然是從娜塔莉波曼(Natalie Portman)觀點出發,她嘗試引起尚雷諾(Jean Reno)注意;攝影機架在波曼的高度,並讓雷諾走路的身影變成糊焦的狀態,讓她立刻成為主觀投射的角色。

第二幕是過肩場景的完美變形,我們從波曼頭頂看過去,雷諾站在景框中心;這個角度和取景會讓觀眾很留意他的姿勢,雷諾幾乎不用任何的對話,就可以表露他的角色正處於不自在的情境。

從波曼拍到雷諾,鏡頭並沒有架在他的高度位置,而是在他身高的一半附近,不然的話就會像看低女主角,這樣一來,也不再是從波曼的出發點拍攝;在《終極追殺令》的景框中,觀眾能看出她正在不開心,部分來自於波曼的表情,但同時也是她懶散無力的姿態。比較遜的導演可能這時候會選擇特寫,但實際上在這場景裡,肢體表演比起讓主角講話、與攝影機互動更重要。

最後一個畫面又是完美的過肩鏡頭變形,攝影機讓波曼模糊的頭主導畫面,雷諾站在遠處,比例變得很小很小,但即便他站那麼遠,還是可以從肢體表演,看出人物的所有情緒細節。

當你想要拍陌生人相遇,或者兩個人之間的不明確關係,記得用一些有創意的手法,讓演員用肢體呈現出他們的情感,然後確保演員們了解最終影像會這樣呈現。

《終極追殺令》，盧貝松（Luc Besson）執導，1994，哥倫比亞電影公司／高蒙電影公司版權所有。

特寫鏡頭

這麼說吧，確實沒有比特寫更基本的鏡頭了；在電影和電視劇裡，大部份的場景都會拍特寫，讓我們看演員的臉部表情，聽他們要說什麼。毋庸置疑的，你在電影創作中一定會用很多特寫鏡頭，重點是怎麼配合故事，把特寫拍得有意思。

拍任何畫面，演員們的直覺都是互看然後說出台詞，大部份的對話場景都是這樣，這也是慣有的處理模式。對導演來說，架攝影機拍演員、捕捉他們的表演，然後再拍其他的演員，這是再容易不過的了。如果想展露頭角，每一次拍攝對話場景的時候，都應該好好思索，如何衝破如此陳腔濫調的設定。

最簡單的辦法是調整演員彼此的角度，以及演員跟鏡頭的角度，看《末路浩劫》（The Road, 2009）的第一個畫面，這原本可以是標準的特寫鏡頭和過肩畫面，取而代之的，莎莉賽隆（Charlize Theron）沒有看著攝影機，也沒有在看與她對戲的演員，雖然賽隆在景框右側的位置，但因為這個姿勢和角度，她的臉部輪廓依然在影像中心。比起賽隆直接看對戲的演員，這樣拍攝戲劇化多了。

維果莫天森（Viggo Mortensen）的取景就比較傳統，畢竟如果連續放五個原創鏡頭，最後觀眾可能一頭霧水。最後拍賽隆的擁抱相當有創意，我們直接拍她的特寫，而不是讓攝影機往前跟進。

另一場景呈現的是兩個演員臉部的中景特寫，他們都在同個景框中；拍攝類似畫面的挑戰是，決定拍演員的輪廓（讓他們互相凝視）或讓演員朝向鏡頭（他們就不會面朝著對方）。假設故事能配合，那《末路浩劫》這種拍法當然最好了，你可以呈現演員的輪廓、再讓他們轉過來看攝影機。

拍特寫的關鍵其實是演員的姿勢，而不是鏡頭怎麼取，所以說拍攝特寫或對話時，可能要先思考怎麼擺放演員，而不是先顧慮攝影機要在哪裡。

《末路浩劫》，約翰希爾寇特（John Hillcoat）執導，2009，電影國度公司（FilmNation Entertainment）版權所有。

8.4

大特寫鏡頭

大特寫通常被大家視為風格化的拍攝，而不是簡單拍演員表演，不過只要先告知演員要拍大特寫，這類影像的效果就會很好發揮。

大特寫要使用的是非常長焦距的鏡頭，如此才能離演員最近，讓觀眾注意嘴巴、手、眼睛或其他部位；使用這麼長焦距的鏡頭，方便加大光圈，只定焦一個物件。《終極追殺令》（Léon, 1994）的畫面中，攝影機鎖定菸屁股。拍類似大特寫的時候，演員會自動調整表演技術，讓演出更加細緻，不過要記得告知他們畫面會不會糊焦，如果演員會糊焦，他們的動作可能又要再誇大一點。

接下來的畫面聚焦在眼睛，是演技好的演員很懂得發揮的鏡頭；導演並不是隨便拍眼睛，要記得整個景框就是這張大特寫，所以必須要拍出眼睛裡的情緒和反應。

第三個畫面顯示攝影機靠演員這麼近，可以藉著刻意凌亂的影像，製造出另外一層神秘感。例如讓其他演員把手伸進畫面中，或用其他物件來拍成這效果，他們在影像中會完全沒辦法對焦，我們根本看不清楚他們的樣子，但會試著想要穿越模糊的物件，好奇在那背後有誰。

最後的一幕提醒你，拍戴著墨鏡的人物大特寫，要藉機使用墨鏡的倒影，才不會浪費掉墨鏡倒影的效果，觀眾這時候看不到演員的眼睛，雖然他可以移動頭部來表達情緒，但假設沒有倒映在墨鏡上的紙牌遊戲，畫面還是會偏向呆板；這種拍攝的手法妙在我們可以看到整個房間，包括撲克牌，卻不用另外剪接一個寬景鏡頭，因為從頭到尾攝影機都在拍大特寫。

大特寫適合用在劇情有強烈緊張感、演員全神貫注，或者當有人在等待什麼事情發生的時候。它會讓觀眾好奇主角正在想什麼，不過如果主角正在講話，大特寫就很難把影像處理得宜。

《終極追殺令》，盧貝松（Luc Besson）執導，1994，哥倫比亞電影公司／高蒙電影公司版權所有。

8.5

改變對話位置

當演員講話時,你會想拍他們的臉,不過設定好的對話鏡頭有一定難度,以至於在前作《大師運鏡2》裡,我整本都在處理對話場景,但既然這裡又把表演單獨做成一章節,再多討論捕捉對話的方法也就不為過了。

在許許多多電影裡面,演員都是面向對方站著說台詞,如果想要嘗試新的拍攝方法,你可以讓演員保持面向同一邊,這樣他們就必須轉頭,才能看到對方;也會加深觀眾的印象,我們知道他們不是無意間看著對方,而是刻意地,這麼一來他們也會避開眼神的交流,製造出這場對話阻礙重重的氛圍。

《銀翼殺手》(Blade Runner, 1982)的這一幕,兩個主角並肩坐著,瞥頭看對方,他們都在景框的邊角,雖然兩個人最後互望,但我們還是能察覺這中間有某種拉扯、是被迫的,也傳達出他們並不想這麼做。使用這種畫面設定時,記得讓兩個演員保持一定距離,不然他們做眼神交流的時候,模樣會有點不自然。

另外在《別讓我走》(Never Let Me Go, 2010)中,導演用很有創意的手法,讓演員的身體朝向同處,與其面對面而坐,攝影機讓他們都看向遠處大海;改掉慣有的過肩鏡頭,沒有讓演員相互凝視,而是並肩看著海,影像因此更加夢幻幽微。

你也可以這時候剪接,讓演員轉頭面向對方,但要小心這可能會大大改變場景的整體效果。

《銀翼殺手》，雷利史考特（Ridley Scott）執導，1982，華納兄弟娛樂公司版權所有。

8.6

讓主角帶入場景

怎麼介紹人物登場，會直接關係到接下來的表演，很少有演員喜歡單純走位然後念台詞。如果導演可以拍出有視覺風格的場景，讓大家穿梭其間，演員會對自己的演出更加有信心，我們在看電影的時候，也會覺得更有趣。

《桂冠街區》（Laurel Canyon, 2003）這例子到了最後是傳統的過肩畫面，兩個演員對站著講台詞，但這幕並不顯得太單調，因為開場充滿各種走位，觀眾會覺得他們正在看一齣熱鬧、且很多人擋在中間的戲碼，不僅僅是兩個人杵立不動、互念台詞而已。

運鏡方面是從左至右的推軌，不過攝影機是跟著三個演員的走位移動的：第一個人飛快地經過鏡頭，來到攝影機旁邊、接下來的隱身到後方（開始喝啤酒），我們依循他的身影前進，最後到第三幕，亞歷桑德羅尼沃拉（Alessandro Nivola）走進影像中，鏡頭開始跟著他。

假設從頭到尾只有尼沃拉走進房間，攝影機追隨他拍，一切看起來可能會很假，正因為有其他人也紛紛進入景框內，觀眾會有種每個人都要去不同地方的感受，這時候追隨尼沃拉、當他看到凱特貝琴薩（Kate Beckinsale），鏡頭跟著停下來也就很合理。

這一幕很快就結束了，但開場畫面讓許多人穿梭走動，成功塑造了場面的動感，又能讓演員走到他們應該停下的位置；背景有部分演員，全場都在房間裡遊走。要不是這樣，一開始的效果可能會看起來有點矯揉造作。

準備拍對話影像前，可以利用視覺效果較強烈的方法，讓演員接近彼此，尤其當他們是第一次講話的時候；在房間裡頭使用大量的走位，只要使用推軌，不用其他複雜運鏡，就可以達到很好的效果。

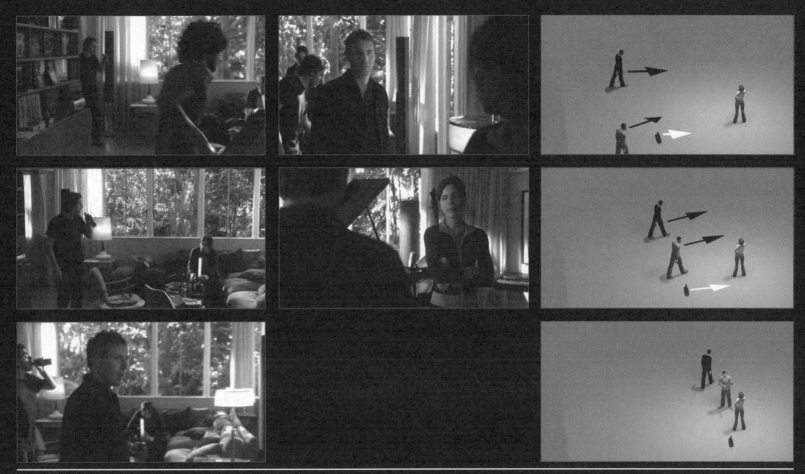

《桂冠街區》，莉莎蔻洛丹柯（Lisa Cholodenko）執導，2003，索尼經典電影版權所有。

8.7

讓主角掌握場景

想要營造強大的角色，特別是震懾人的狠角色或英雄人物，就必須給演員機會掌握畫面，表示他在戲中主導著其他人物之外，也主控景框。有很多種拍法可以達到這個效果，我們舉《終極追殺令》（Léon, 1994）兩幕，來看怎麼用簡單的技巧，完成好的取景運鏡。

一開始觀眾看就先看到蓋瑞歐德曼（Gary Oldman）背對攝影機，當另外角色接近他的時候，觀眾會期待他轉身面向攝影機，但他沒有，反而只是摘掉自己的耳機，好不容易經過這個折磨人的等待，他轉頭了，卻沒有完全轉過來，這會讓我們覺得，對他來說觀眾根本微不足道，並製造出他的權力之大、身份無可撼動，並充滿威嚴。

下一幕歐德曼站在後景的位置，將雙臂舉高，依然主導了景框，就好像這個人物拒絕只在影像中佔一小部分，不久之後，他就直接迎向鏡頭。

最後一個畫面是從下往上拍的，觀眾會有種麥克巴達魯科（Michael Badalucco）被擠在牆上的感覺，正好是歐德曼在做的事，同時，你也可以在景框裡看見歐德曼高舉的手；即便是距離這麼近的大特寫，歐德曼還是不甘被拋在畫面外頭。

拍電影裡頭最強大的角色，可以讓他們主導每一個時刻、存在於任何的場合，要佔據景框最重要的位置。

《終極追殺令》，盧貝松（Luc Besson）執導，1994，哥倫比亞電影公司／高蒙電影公司版權所有。

平行空間拍攝

有時候把兩個演員放在同一個景框，效果可能會比分開拍特寫更好，有些演員喜歡自己的特寫，也有些演員習慣跟別人對戲，往往能創造高能量的演出。

以《奪天書》（The Book of Eli, 2010）的場景為例，儘管導演用了相對上較長焦距的攝影機，所以其中一個主角會成為糊焦的狀態，我們還是可以透過一鏡到底的拍攝方式，察覺出兩個人緊密的關係，表現一氣呵成的情感。

一呈現的是蓋瑞歐德曼（Gary Oldman）臉部輪廓；當然根據劇情，你可以用各種方式拍這個場景，但在《奪天書》裡頭，此設定最能突顯他的高深莫測。歐德曼僅止傳達了不愉悅的心情，如果還有其他的情緒，也已經被他刻意隱藏起來了。

雖然說珍妮佛貝爾（Jennifer Beals）躲在後方，觀眾還是可以察覺她的反應，看到貝爾慢慢靠向歐德曼，當她靠到他的身邊，鏡頭稍微往前推進，這運鏡可有可無，不過推進能強化貝爾的動作。

與其也呈現臉部輪廓，她直接看向了攝影機，這是因為她的角色剛好很不高深莫測，我們可以輕鬆察覺她在想什麼，所以鏡頭直接拍她，整體的設定也可以發揮作用，兩個演員的臉緊貼對方。這幕的劇情是兩個人在起爭執，然而他們幾乎貼合著彼此的臉，讓這影像看起來更扣人心弦，讓觀眾不忍心直視。

最後歐德曼終於背向了貝爾，當她依偎在他身旁，歐德曼展露了更多情緒；雖然沒有任何的運鏡，但我們可以從這場精彩絕倫的戲中，感受到他們之間充滿拉扯的情感關係。假設你要拍兩個人物在吵架的畫面，可以考慮讓他們出現在同一個景框，藉由他們的互動，主導影像的意義和傳達情緒張力。

《奪天書》，休斯兄弟（the Hughes Brothers）執導， 2010，頂峰娛樂版權所有。

8.9

拆散角色

拍攝主角在遠離對方後的表現，可以傳達情感上強烈的訊息，這樣的畫面清楚表露出主角們心裡想著彼此，相當在意對方的感受。

來看到《愛是您‧愛是我》（Love Actually, 2003）的例子，休葛蘭（Hugh Grant）剛跟瑪汀麥古基安（Martine McCutcheon）講完話，轉身要走，我們跟在他後面，葛蘭一直背對攝影機，看得到妮娜索桑亞（Nina Sosanya）走在他的前方。索桑亞在這個景框裡占有一席之地，因為當葛蘭停下來的時候，鏡頭也跟著不動，索桑亞則是繼續往前：他停下、攝影機跟著不動，再搭配上她繼續前進，可以更加強調出葛蘭停下了腳步這件事。

他轉身也沒有完全轉過來，只是足夠將影像帶到麥古基安的身上，這一幕是用長焦距鏡頭拍成的，導演把她放在畫面正中

心，表示休葛蘭也是這樣直接看向麥古基安，不過把她置放在正中間，很可能導致景框失衡，因此在背景的演員就很重要，他們能讓失衡的狀況不那麼明顯。

剛開始幾乎是以特寫的方式拍葛蘭，但之後便選擇了相對較寬的景框：攝影機維持不動，主角走掉。如果這時候鏡頭又跟隨葛蘭，便可以突顯葛蘭在停頓之後，決定繼續前進；攝影機留在原處而主角走掉，感覺上這一瞬間就變得纏綿悱惻，叫人更加難忘。

要呈現主角們的關係，尤其是從一定的距離拍攝，可以讓運鏡停下來、演員繼續走，標明他們之間的感情將懸宕於此。

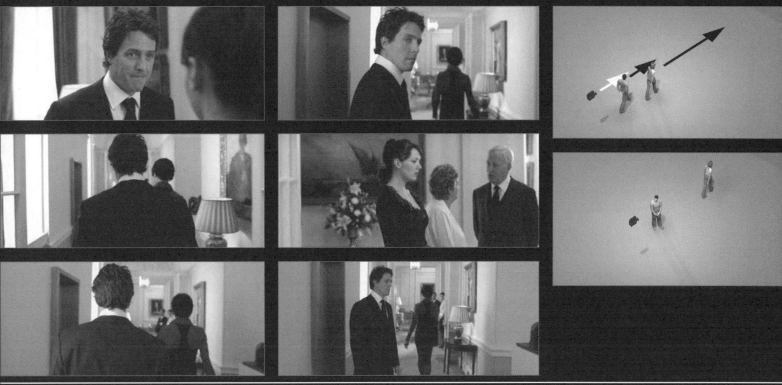

《愛是您‧愛是我》，李察寇蒂斯（Richard Curtis）執導，2003，環球影業版權所有。

攝影機的高低視角

9.1

頭頂高度

就運鏡來說,鏡頭高度的改變是個關鍵點,有時候甚至可能成為影響影像的主因。即便是如此,多數導演拍任何場景,不管劇情發生什麼事,還是只會把攝影機架在頭頂位置,這樣會讓電影變得乏善可陳。

然而有些鏡頭的確很適合從頭頂高度拍,不過要注意小細節,有助於你提升畫面品質。

先以《水果硬糖》(Hard Candy, 2005)為例,很顯然這場景是從兩位演員的頭部高度拍攝而成的;實際上攝影機的位置比他們的頭低一點,鏡頭稍微往上拍,主角眼睛在景框的位置,也比標準的情況高出一些,這個小改變,反而製造出某種幽閉、壓迫感,而且會讓觀眾覺得與角色過度地親密。

接下來在《全面啟動》(Inception, 2010)的例子中,整幕導演都以艾倫佩姬(Ellen Page)頭部的高度拍,不論攝影機比較靠近她或者李奧納多狄卡皮歐(Leonardo DiCaprio),鏡頭都維持在佩姬頭部的位置;我們並沒有刻意看低她,但因為佩姬抬頭看著狄卡皮歐,間接營造出她正在接受規訓的感覺。

拍狄卡皮歐的景框,也保持在佩姬的高度,表示比起他的反應,攝影機更希望觀眾注意她的情緒反應。觀眾的視線跟佩姬是一起的,也會覺得與她同在;當觀眾看向他的時候,想的也會是「佩姬要怎麼處理這樣的狀況」。

從兩個例子可以發現,鏡頭的高度會引導觀眾的注意力和同情心,所以我建議拍電影的人,絕不要因為好看,突然使用一個非常奇怪的角度拍攝。攝影機高度直接影響到運鏡,更應該謹慎地處理跟規劃,不管是傳統的鏡頭高度或其他鏡位都一樣。

《水果硬糖》，大衛斯雷德（David Slade）執導，2006，獅門娛樂版權所有。

《全面啟動》，克里斯多福諾蘭（Christopher Nolan）執導，2010，華納兄弟娛樂公司版權所有。

加入角度

傾斜拍攝的手法，方便低角度的攝影機操作，《終極追殺令》（Léon, 1994）開始的影像就呈現了這樣的效果，雖然只是拍一個男人在電梯裡面，但你可以想像一下，如果鏡頭的角度在男人的頭部位置，整體感覺會有多大落差。由於攝影機放在低處，往上傾斜著拍他，觀眾會感受到有麻煩事即將降臨。

利用這樣低角度的拍攝，便能在不移動鏡頭的情況之下，讓其他物件進到景框內，就像左邊的主角舉起他的槍，讓槍進到畫面中，幾秒過後，又有另外的角色也把槍帶入影像。

這個角度的效果和簡單的動作鋪陳，都為了呈現重要的故事脈絡：這兩個男人即將展開一場槍戰，所有細節都包含在限縮的空間中，沒有任何的運鏡跟剪接。

看起來好像很簡單，不過這樣的場景其實非常需要跟演員合作，要讓這兩把槍順利安置在景框的特定定點，中間需要經過很多的調整和演練。演員可能會認為他們把手伸展到一個很做作的極限，感覺起來有點不自然，這時你得想辦法說服演員，告訴他們經過特殊的角度處理，這些動作看起來會很寫實。

因為這種運鏡模式的性質比較不同，事先要排練多次，確保對焦跟動作位置都是正確的，最好是演員上場前，仔細確認過技術層面的事情。

《終極追殺令》，盧貝松（Luc Besson）執導，1994，哥倫比亞電影公司／高蒙電影公司版權所有。

9.3

傾斜的高度

想要強調兩個人物不平衡的權力關係時，可以使用不同的攝影機高度；為了讓效果更明顯，甚至可以適時調整鏡頭，加大高度上的差異。

以《功夫夢》（The Karate Kid, 2010）為例，畫面呈現成龍（Jackie Chan）跟傑登史密斯（Jaden Smith）的高度差，其實導演可以讓成龍直接站起來，效果會最為強烈，但如此一來，兩個演員的臉就會距離太遠，所以成龍蹲低身子，臉跟史密斯的高度一樣低，以便減緩他們身高上的差異，攝影機就不需要每一景都移動鏡頭。拍攝成龍的時候，攝影機的位置比史密斯頭部高度更低，另一方面，拍史密斯的時候，鏡頭位置高過成龍的頭頂。

在演員眼睛上下的微小高度變化，能反映出角色間糾結的狀態，假設攝影機每幕都在同一個高度，或者成龍在這幕裡是站著的，那這樣的效果就會消失。

《玩火》（Derailed, 2005）裡也有相同的例子：克萊夫歐文（Clive Owen）坐著不動，仰頭向上看姍卓比（Sandra Bee）的角度就會被誇大。同樣的，鏡頭架在姍卓比頭部上方，往下凝視克萊夫歐文，當我們看姍卓比的時候，攝影機則是在歐文眼瞼的下方，整體的設定跟《功夫夢》相同，只是因為歐文坐著、姍卓比站著，所以高度的差異會更加明顯。

《功夫夢》，哈洛德茲瓦特（Harald Zwart）執導，2010，哥倫比亞
電影公司版權所有。

《玩火》，麥克哈夫斯強（Mikael Håfström）執導，2005，溫斯坦
影業（美國）、博偉家庭娛樂（非美國公司）版權所有。

9.4

向下的鏡頭

有一些場景會是其中一個主角很緊張、另一個則比較平靜，你可以調整鏡頭的高度，區別兩個角色心態的差異。當人物進入同個景框，象徵的就是他們得到了共識，或者已經克服某種高壓的氣氛。

在《夢幻天堂》（Heavenly Creatures, 1994）的例子裡，攝影機低角度拍攝凱特溫絲蕾（Kate Winslet），溫絲蕾位於房間的角落，來回踱步讓她看上去格外緊張，更能反映鏡頭在很低的位置。

梅蘭妮林斯（Melanie Lynskey）的畫面也是用低角度拍成的，不過因為她離攝影機較近，以及她以坐姿呈現，所以看不出緊張的情緒，這氛圍符合他們當下的對話。

接下來溫絲蕾進到林斯的景框裡；這裡的鏡頭與他們等高，沒有再用低角度往上拍的技巧，為的是要表現平凡的狀況。他們現在高度一樣，整體看上去也是一般的景框，雖然他們背對著彼此，但好像已經達成某一個共識，也克服了心裡的緊張。

如果第三幕也是低角度拍攝，觀眾便不會察覺到變得平靜的氣氛；儘管演員們呈現等高的位置，低角度鏡位依然會延續緊張的氛圍。

這邊的攝影機高度和移動的距離都很小，只是要提醒拍片的人，不該隨意設置鏡頭的高度；不管場景設定是什麼，都應當留意攝影機高度，是不是無意地影響到劇情。

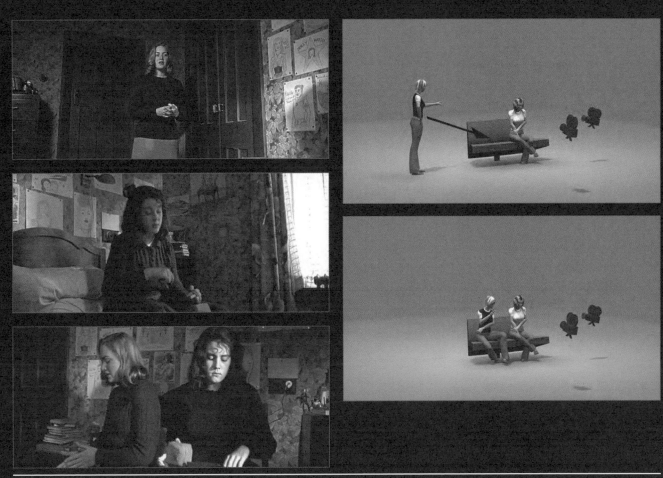

《夢幻天堂》，彼得傑克森（Peter Jackson）執導，1994，米拉麥克斯影業版權所有。

9.5

垂直升降鏡頭

鏡頭從高空往下拍演員，直到攝影機跟主角同高，這種運鏡模式會製造出一切動作暫時停止的感覺。可以利用這樣的手法，讓接連的動作進入尾聲；或者用它來誤導看電影的人，讓他們以為影像中的世界很安好，然後再讓新的插曲從中爆發開來。

以《哈利波特：死神的聖物1》（Harry Potter and the Deathly Hallows: Part 1, 2010）為例，三個主角被安排坐成一個三角形，如此一來就算鏡頭往下移動，丹尼爾雷德克里夫（Daniel Radcliffe）依然還是畫面的中心，也會是其他兩個人物鎖定的焦點。

假設從頭到尾都用同一水平拍攝，這幕看起來就會是平凡無奇的對話場景，但讓攝影機從上往下拍，影像就多了些安定下來的味道，就算他們的對話內容還是危機四伏，但未有明顯推進的鏡頭，仍然會像是整個行動的休止。

這樣看似平靜的垂直運鏡，很適合拿來介紹電影裡的壞人登場；第三個畫面中，背景悄悄出現了兩個角色，他們準備要攻擊正在講話的三個人，所以他們出現在背景就非常重要，如果沒有先讓他們現身，到時候他們突然在對話場景中攻擊主角，就會顯得太突兀，但假設直接拍攝壞人，又好像太過明顯。

你可以參考俯視圖，攝影機可以垂直向下，但你也可以稍微推進，《哈利波特》系列電影也使用過類似的運鏡。這部小說改拍成的電影，甚至都可以用手持攝影來完成拍攝，用手持拍下吊鏡頭，需要比較多演練，不過只要其他的場景也是手持攝影，大致都能無違和地進行剪接。

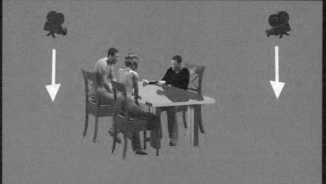

《哈利波特：死神的聖物1》，大衛葉茨（David Yates）執導，2010，華納兄弟版權所有。

高角度

拍攝比高舉雙手更高的畫面前，首先要評估安全疑慮，如果到高樓或懸崖架鏡頭拍電影，後果卻損失慘重，一點也不值得。在安全無虞的前提下，將攝影機拉高，可以創造出意想不到的好效果。

《功夫夢》（The Karate Kid, 2010）前面的三個畫面就是結合了動作和運鏡效果，展現奔跑的極致動感。即便鏡頭距離演員很遠，只要攝影機被放在至高點，觀眾便能看到所有奔跑的演員，速度感因此而生，又可以提示有很多人在追主角。

仔細看會發現鏡頭由左至右推移了幾公尺，跟著下面的演員步調在運鏡，景框並沒有跟街道對齊，假設它左右對齊，反而無法呈現令人緊張的速度感，所以畫面中的街道是稍微歪斜的。

另一方面，運鏡的時候攝影機有點搖晃，看起來像是手持的效果，即便這一幕顯然是架在升降機／推軌設備上，再置放於高樓邊緣拍成的。

就算沒有非常精密的儀器，依然有機會拍出類似效果的影像，比如說可以把鏡頭設在大樓落地窗前面，與其受限於設備或地點，若類似的運鏡無法實踐，不如配合現有的狀況，設法想出替代方式。

第二幕使用短焦距，將攝影機架在演員的頭部高度拍攝：當傑登史密斯（Jaden Smith）跑過去的時候，鏡頭跟隨他左右移動，這裡使用的運鏡很簡單，短焦距加上快速移動，會讓奔馳中的演員有點扭曲，增強畫面速度感。

《功夫夢》，哈洛德茲瓦特（Harald Zwart）執導，2010，哥倫比亞電影公司版權所有。

9.7

仰望鏡頭

把攝影機架在地上,可以呈現完全不同的視野,在對話場景中,增加意料之外的戲劇感。

我們可以參考《哈利波特:死神的聖物1》(Harry Potter and the Deathly Hallows: Part 1, 2010)的案例,鏡頭幾乎被擺放在地上,用一個很遠的距離拍攝演員們的對話。長焦距鏡頭的用意是讓經過攝影機的人都變成糊焦狀態,觀眾能清楚察覺到演員跟鏡頭之間的距離;另一方面,因為攝影機在低處,我們可以看到天花板的燈,這也可以用來增加距離感。使用這類運鏡的時候,要確定有座標物可以突顯出距離,要不然演員走向攝影機,看起來會像是他們沒有在移動。

接下來是演員走進,觀眾可以在對話繼續的同時,同時看到三個人的臉,從他們快速的交談中,我們可以感覺到他們正陷入某種危機裡,除此之外,拍到臉也可以捕捉到每個人的情緒。想要拍一群人陷入兩難的情境,這會是很好的技巧,也能取代另外剪接臉部特寫的拍攝手法。

第三個畫面要傳達的是,當演員朝鏡頭逼近,攝影機要往上傾斜,讓他們都在景框中。演員在這樣的影像之下,看起來會更有主導性,剛好也吻合了劇情發展。這幕使用靜止不動的仰望鏡頭是個好選擇,攝影機之後還可以停下來,不再跟隨著演員,讓他們走過鏡頭,漸漸走出景框外。

《哈利波特：死神的聖物1》，大衛葉茨（David Yates）執導，2010，華納兄弟版權所有。

看不見的臉

攝影機高度通常都是用來呈現畫面裡佔上風的那個角色，但有時候它也被拿來隱匿訊息，讓劇情發展更加戲劇化。

《奪天書》（The Book of Eli, 2010）這一幕中，打鬥剛結束，發動攻擊的埃文瓊斯（Evan Jones）被打倒在地，儘管這部片前面已經出現了很多丹佐華盛頓（Denzel Washington）的鏡頭，但直到打鬥結束的這一刻，我們才看到這角色另外的面向，因此，影像並沒有捕捉他的臉，故意要營造神秘感。攝影機擺放的位置，跟跌坐在地的演員齊高，關鍵在於只能拍華盛頓的剪影，而不是他的臉，如果他站得離鏡頭更遠，效果並不會比刻意不拍他的臉更好。

接下來瓊斯仰頭看華盛頓，攝影機架得比瓊斯高一些；假設鏡頭比現在的高度更高，感覺會像貶低了瓊斯，但實際上觀眾應該要參與瓊斯的困惑的處境，因此，讓攝影機角度稍微往下，運鏡跟劇情便能搭配起來。

鏡頭拍華盛頓的時候，位置放得比他頭略低，當華盛頓往下看，攝影機則是往上拍攝；這是好幾個畫面裡頭第一次拍到他的臉，由於先前華盛頓的臉沒有入鏡，一入鏡就是沈思的表情，我們會感到驚艷，認為這樣的安排更有張力。鏡頭更低、或者使用廣角，會讓他的臉在螢幕裡面變得太小，突然拍特寫的話，則會有點唐突。

當你要呈現角色的另外一面，可以考慮變更攝影機高度，先不要急著拍角色的臉，這樣的運鏡帶出來的神秘感，會在之後更加地吸引觀眾。

《奪天書》，休斯兄弟（the Hughes Brothers）執導， 2010，頂峰娛樂版權所有。

Low Slide

匍匐滑動

導演們通常不會選擇使用低角度鏡頭結合推軌運鏡，畢竟低角度的推進感覺很做作。然而，當攝影機跨過主要演員的走位，並且跟著主角，在螢幕之中移動，反而會塑造出該人物的威嚴和權力。

例如在《X戰警：最後戰役》（X-Men: The Last Stand, 2006）的畫面中，導演用低角度鏡頭，將伊恩麥克連（Ian McKellen）放置在景框中心，當他往前走的時候，導演以慢速的搖攝跟隨他；緩慢的推進是為了防止麥克連太靠近攝影機，會佔滿整個螢幕。

接下來他走得更遠，進到房間更深處，鏡頭往右移，讓演員站在景框的左側，然後攝影機再繼續推移，麥克連之後又轉了一個弧度，稍微往鏡頭移動；其實他可以直接轉身，不過繞了一個弧度，效果會更好。

最後的景框和開場幾乎一模一樣，這是這幕成功的地方：麥克連以一種很戲劇化的姿態登場，冷靜地走向前方發表談話，吸引所有人的目光，造成震懾全場的效果。

攝影機放得這麼低，也最能夠呈現出這類高天花板、又有彩繪玻璃的場景，如果天花板沒什麼特色，效果便不會這麼好，不過這類的運鏡，也相當適合用於室外的拍攝。

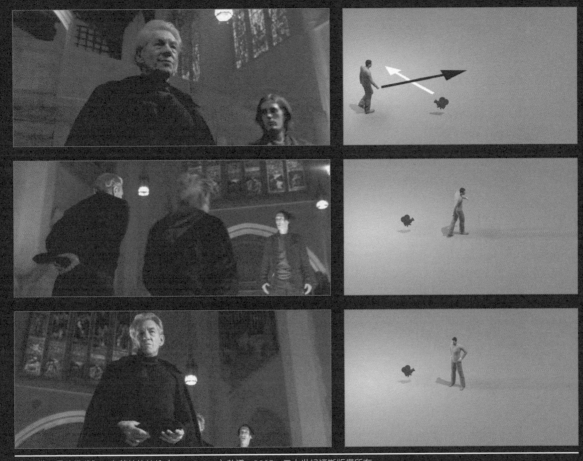

《X戰警：最後戰役》，布萊特拉特納（Brett Ratner）執導，2005，二十世紀福斯版權所有。

9.10

坐著的權威感

鏡頭高度可以成功塑造出乎我們意料的權力翻轉，在《愛是您‧愛是我》（Love Actually, 2003）裡，休葛蘭（Hugh Grant）飾演的是英國首相，但在例子中，攝影機沒有突顯他的權威，反而讓他看起來有點不安。

休葛蘭坐在桌子的後方，整個人在景框的中央；由於鏡頭是往下拍他，他抬頭看瑪汀麥古基安（Martine McCutcheon），動作搭配運鏡，讓他顯得很緊張。

當攝影機轉到麥古基安的身上，機器在葛蘭的頭部位置偏向一側，當她走近的時候，鏡頭為了要取景向上傾斜，可以見得攝影機的位置多低，兩個演員的影像對比，讓觀眾印象深刻。

雖然這是輕鬆的一幕，主要是呈現兩個角色互相吸引，不過透過運鏡，突顯出葛蘭是愛情輸家，這是一個要點，這樣我們才

會進一步同情他。導演並沒有要讓麥古基安的角色主導畫面，只是想表達她開朗的天性，讓葛蘭有些駕馭不了。簡單的運鏡，不費工夫就達到了這個效果。

《別讓我走》（Never Let Me Go, 2010）中也有類似的鏡頭設定，但相較之下更加微妙，因為這幕想要呈現的不對等關係是更細微的，攝影機拍攝莎莉霍金斯（Sally Hawkins）飾演的老師，機器架得與她差不多同高，然後鏡頭再拍伊茲米克爾斯莫（Izzy Meikle-Small）稍微抬頭看著霍金斯。

微調攝影機高度和角度，就會對景框造成很大的影響；看電影的人幾乎不會意識到這些小變化，但鏡位的高度與角度，卻是主導場景氛圍、情緒的關鍵，也因此，開拍前要仔細考慮這些畫面最後的呈現方式。

《別讓我走》，馬克羅曼尼克（Mark Romanek）執導，
2010，福斯探照燈影業版權所有。

《愛是您．愛是我》，李察寇蒂斯（Richard Curtis）執導，2003，環球影業版權所有。

10.1

較複雜的旋轉

使用複雜運鏡的目的，並不是要炫技，而是盡可能呈現更多影像的資訊，避免另外的剪接。

看到《燃燒鬥魂》（The Fighter, 2010）的畫面，它用了很有創意的對焦手法和運鏡，便於引導觀眾注意的方向，看電影的人會很快進入情節當中，但沒有發現導演是利用什麼手法，來完成這些效果。

一開始我們看到馬克華伯格（Mark Wahlberg）背對著鏡頭跟羅斯畢克爾（Ross Bickell）講話，當他們的話題聊到其他兩個角色的時候，攝影機把焦距對到站在後頭的演員，這是個意外的揭露方式，鏡頭一開始繞著華伯格旋轉、焦距就立即移轉到後方，介紹後頭兩個人物登場。

攝影機繼續繞弧，等畢爾克被安置到螢幕中心點，焦距又回到他的身上，華伯格則是出現在景框右邊；當鏡頭環繞他們一圈後，畢克爾移動到左邊，景框剩下華伯格的特寫，最後的一幕非常靠近演員的眼睛，觀眾幾乎可以看進他的眼裡，仔細地觀察演員的表情。

焦距的變化結合弧度的運鏡，我們便能看到兩個演員在講話，背景還揭示了另外的演員，最後景框回到主角的特寫。類似的運鏡涵蓋了很大範圍的劇情，它呈現人物和當下狀況，又具體反映出這麼多事情如何影響主要的角色，這個手法適合保留到你的主角遇到重大抉擇的時候。

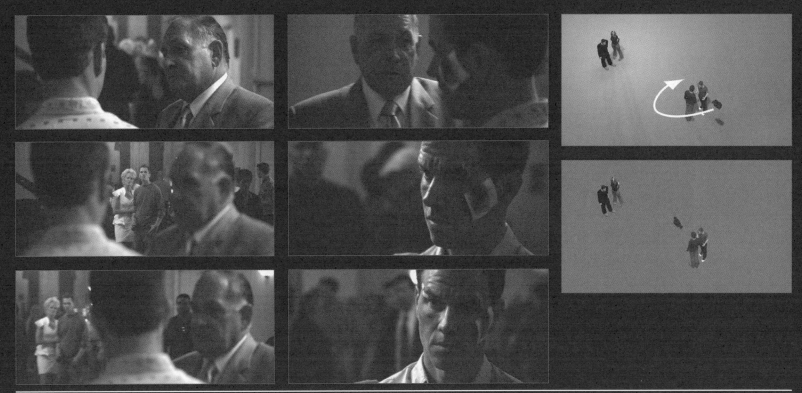

《燃燒鬥魂》，大衛歐羅素（David O. Russell）執導，2010，派拉蒙電影版權所有。

10.2

演員在景框內來回穿梭

有些看似複雜的動作，其實只是在房間內使用基本推軌的設備，要真正帶出角色的複雜性和喜好，還得依賴演員的走位，或是一段精彩的談話也可以達到效果，尤其是對話結束後，其中一個演員獨自留在景框中沈思，就像《玩火》（Derailed, 2005）的例子。

俯視圖呈現的是整體走位和運鏡：攝影機往左推進、克萊夫歐文（Clive Owen）走到房間左邊，梅莉莎喬治（Melissa George）則是轉身，離開了景框，雖然看起來是個簡單的輪廓，實際上則涵蓋了非常多的走位和運鏡。

歐文現身的時候，人在門旁邊，稍微背對著觀眾，後來他在房間中到處移動，走到他最後的定點位置，面朝著房間，鏡頭則是繼續在房間中遊竄。

喬治一開始出現在中景的位置，之後在房間來回穿梭（攝影機焦距拉長，便於跟隨著她），最後是往遠處大門離開。這幕是靠焦距來引導看電影的人，而不是憑靠鏡頭來回的移動，因為當我們在房間推移，角度幾乎沒有變，焦距的改變，才是主導畫面的核心。

這幕當中使用非常慢的推軌，觀眾幾乎不會感覺到攝影機在動，但最後的影像跟開場，卻是截然不同的取景了！這個運鏡的手法，可以在沒有過多剪接的情況下，幫你做點景框上的變化，同時讓演員在限縮的畫面裡互動。

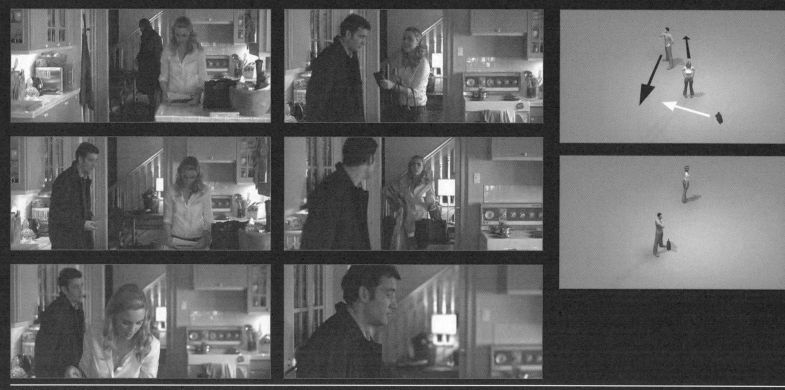

《玩火》，麥克哈夫斯強（Mikael Håfström）執導，2005，溫斯坦影業（美國）、博偉家庭娛樂（非美國公司）版權所有。

10.3

去掉主要人物

許多複雜的運鏡過程，導演不會選擇剪掉最重要的人，而是盡量在主要人物的畫面裡，加入最多的演員走位和動作；不然也可以選擇剪接到另外一個人物，但依然呈現主要角色的動作和表演。

在《夢幻天堂》（Heavenly Creatures, 1994）的例子裡，梅蘭妮林斯（Melanie Lynskey）的兩幕影像中，穿插了移動中的主要人物畫面：一開始先建立林斯坐下來聽音樂的構圖，然後影像再剪接到正在看她的克里斯克拉克森（Chris Clarkson），接著西蒙奧康納（Simon O'Connor）從他後方現身，朝鏡頭方向移動，攝影機往後拉回，速度要比奧康納快，製造新的空間給他。

背景的走位相當聰明地重新規劃了整體取景，讓克拉克森變成在中景觀察林斯的人，更後面還有另外一個演員在觀察他。

接下來我們重新回到林斯的身上，看她被嘲笑之後的反應，林斯起身走進主要人物的景框中（企圖要抓魚），整體運鏡看起來會像一連串動作，雖然拍攝林斯的景框一直是靜置的狀態。

設計運鏡的時候，不必害怕剪接到靜止的影像；只要你的演員有足夠的表情，就可以讓畫面看起來很生動。

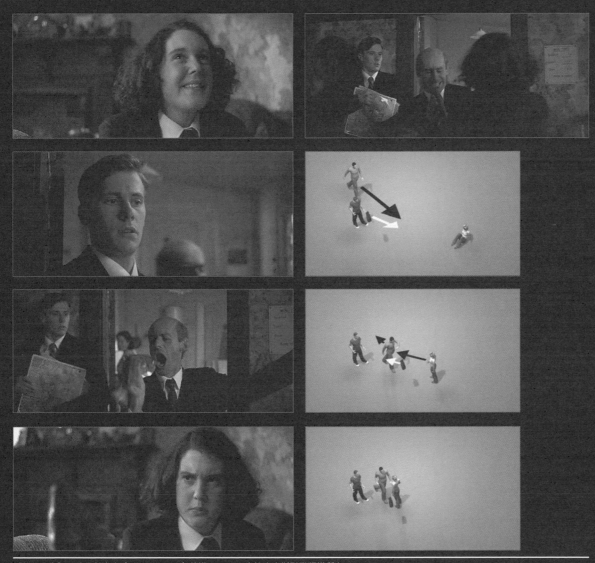

《夢幻天堂》，彼得傑克森（Peter Jackson）執導，1994，米拉麥克斯影業版權所有。

10.4

對角線拍攝

攝影機以對角的路徑在房間穿梭，讓演員們在對角曲線中活動，觀眾便會產生空間很滿的感覺，這也能夠為原本無聊的場景，帶來視覺上的衝擊。值得注意的是最後一幕，是這場戲中最重要的構圖，因為這可能是第一次大家都在定點位置上，其他的運鏡都可以由此而生。

這一幕開始是德國的軍官走向門口，鏡頭以對角方式往左邊移動；軍官的移動速度要比攝影機更快，所以雖然他們在遠處，也從景框的左邊走到了右邊。

運鏡進行到中途，有個工人從影像中間走到了左側（這成為攝影機推移的動力），他的走位讓運鏡看起來很自然，最後他停在畫面的中間，軍官結束弧度的走位，來到他旁邊。

其實就只是跟門反方向的對角線推移鏡頭，但再加上飾演軍官的演員走位、以及道具的擺放位置，影像的視覺效果就能讓人耳目一新。開始的時候，我們的視線要穿越火焰，才能看到德國的軍官、結束時景框的下半部則是堆滿了木頭箱子，在視覺呈現的安排上是令人感到新鮮的。

書面上看起來很簡單，導演普遍來說只會讓演員走到他們的定點，然而透過鏡頭在空間中的穿梭，讓演員跨越各種的障礙，觀眾會看到的是精心策劃過的場景，以及場景中緩慢，但又來勢洶洶的情節發展。

《辛德勒的名單》，史蒂芬史匹柏（Steven Spielberg）執導，1993，環球影業版權所有。

10.5

長鏡頭

長時間推拉運鏡，主要用來跟隨主角一連串走位。近幾十年來，有很多導演會想要炫耀這手法，這有些時候非常惱人，也有些例子會使用長鏡頭來製造幽默或戲謔性，像是《超級大玩家》（The Player, 1992）的開場（這個拍攝方法也包含了偽造的剪接畫面，和刻意使用長時間推拉技法的對話）。

一鏡到底的長鏡頭，蘊含大面積地面拍攝，往往是要反映導演的內心，但這不代表你要為了觀眾普遍的喜好，避諱這樣的手法，成功的長鏡頭和設計很好的運鏡，可以創造出流暢的動作和互動。然而最好的推拉，應該用來拍攝某一個「移動過程很值得攝影機跟隨」的演員，假設只是兩個人閒逛聊天，使用這運鏡就會讓整個景框變得無聊。

《愛是您‧愛是我》（Love Actually, 2003）很完美地使用了此技法，幾乎想不到其他可以拍這幕的方式了：這幕目的

是要介紹我們現在所在的位置是唐寧街10號，休葛蘭（Hugh Grant）身為英國首相，第一次帶領著觀眾進到首相官邸。準備進到一扇緊閉的門總是很有趣，我們會被他吸引，跟著休葛蘭進到其中，所以這邊使用長鏡頭非常理想。

長鏡頭也能搭配升降機跟推軌，不過更常用攝影機固定器來跟隨主角，《愛是您‧愛是我》也是使用固定器，雖然這樣拍的效果很好，但也說明了為何要節制的使用。一來固定器通常比較適合搭配短鏡頭或中鏡頭，操作者必須在中間有所妥協，才能確保所有物件都在景框中，因此取景會比較普通一點。不過四平八穩的景框在這裡也很適用，因為即將要進入新環境、有趣的建築物裡頭，是個興奮的時刻。另外則是你不會想要整部電影都這樣拍攝，不然再有趣的場景都會變得平凡無奇。

《愛是您‧愛是我》，李察寇蒂斯（Richard Curtis）執導，2003，環球影業版權所有。

Dolly Frame

推軌取景

最好的運鏡往往是讓物件突然地進入影像，《辛德勒的名單》（Schindler's List, 1993）中，原本只是要過馬路的畫面，因為有部車經過，整個取景變得更有動態感。

鏡頭往後的速度比班金斯利（Ben Kingsley）往前的速度更慢，這樣他才會越來越靠近攝影機；運鏡與走位的搭配，顯示出他的著急，當金斯利逐漸靠近車子的時候，鏡頭也慢慢移了過去。

不過這樣一來他的臉會超出影像，所以史匹柏讓金斯利彎腰往車裡看，這個安排也非常合理，因為他的角色本來就可能這麼做；同時這又是很高段的方法，彌補潛在的拍攝問題。金斯利被燈光打亮，成為景框裡最顯眼的角色，如果沒有特別打亮他的臉，可能就不會在所有動作中，注意到他的臉部表情。

運鏡到這裡已經很完美，但攝影機持續緩慢向後退，拍攝坐在駕駛座的連恩尼遜（Liam Neeson），然後金斯利進到車內，鏡頭的焦距轉移到尼遜身上。

基本上這幕的運鏡很簡單，但有鑒於車子以很有創意的方式進到景框中，以及主角們在其間的移動，讓整個場景因此顯得特別成功。

設定場景的時候，可以先讓鏡頭揭示局部的細節，再透過運鏡，呈現出演員的目的地，甚至是順勢帶出其他演員。

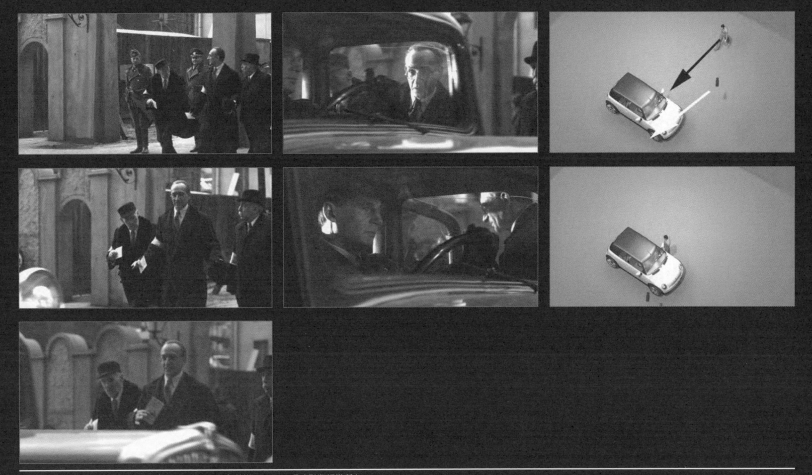

《辛德勒的名單》，史蒂芬史匹柏（Steven Spielberg）執導，1993，環球影業版權所有。

10.7

鏡頭推進至特寫

安排人物走過攝影機的時候，讓其他角色突然進到景框正中間，會製造出另一份驚喜感，尤其是攝影機往前移動，然後停在某個人物身上，效果會格外明顯。

以《終極追殺令》（Léon, 1994）其中一幕為例，開場先製造走廊的空景，遠處有演員從門口走了進來，鏡頭筆直往走道移動，遠處的演員經過攝影機，他們並沒有奔跑，只是從容地走了過去，鏡頭也持續往前。

這幕原本呈現出的是某種行動前的準備，所以突然竄出一名反派：蓋瑞歐德曼（Gary Oldman），讓他直接往攝影機方向走，最後出現大特寫，這個安排可以嚇到觀眾。歐德曼的出現顯然破壞了鏡頭原有的運行，雖然攝影機一直都朝著固定方向

拍，但我們還是會有某種矛盾的情緒：他的出現是個意外，但既然發生，又變得好像有點不可避免。這樣的鏡頭本身就帶著恐懼的氛圍。

導演使用的是短焦距，這樣走廊會比較長，歐德曼看起來也像是突然現身在攝影機前方，其他的角色都往鏡頭的一側走，只有他是直接向前，因此塑造了不容懷疑的威脅感。

在本書7.5〈面對前進中的人群拍攝〉這一節裡頭，你學到的是鏡頭往前、演員向後跑，這幕也出自同部電影，兩者都使用相似的設定，但透過速度和取景的不同，產生的效果也完全不同。建議將這兩節放在一起研究，兩邊的基本設定很相似，你可以比較一下他們各自達成什麼樣的效果。

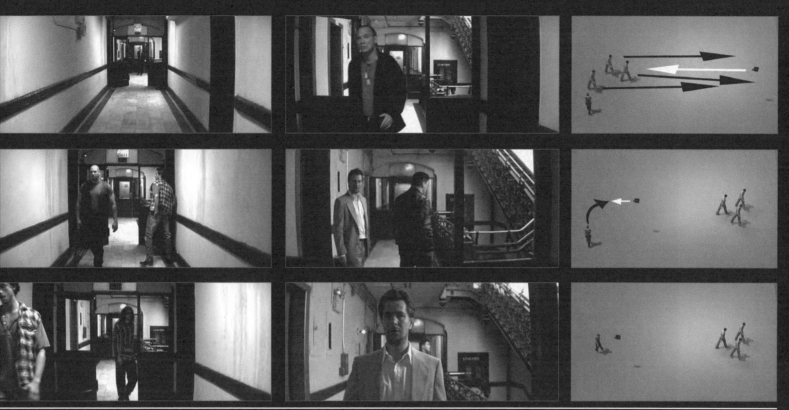

《終極追殺令》，盧貝松（Luc Besson）執導，1994，哥倫比亞電影公司／高蒙電影公司版權所有。

10.8

從寬景鏡頭到特寫

假設可以拍某個畫面，從遠景拍到特寫，便能一口氣呈現大範圍的場景、角色看到的事物，以及他當下的反應。

在《辛德勒的名單》（Schindler's List, 1993）裡，很巧妙地使用了長焦距，搭配推軌和搖攝，攝影機從連恩尼遜（Liam Neeson）左側開始拍，掃過他右肩的位置，這邊用了長焦距，攝影機離他有點遠，所以他的身影是完全糊焦的，只能看到遠處從右側入場的夫妻。

鏡頭推移到右側，然後又隨著夫妻搖晃到左邊，尼遜的身形就在景框中擺盪，直到他移動到影像的右側位置；如此，觀眾會期待這兩個人從尼遜頭部後方出現，但攝影機這時候卻沒有繼續跟拍，反而停下來，當尼遜的手舉起來的時候，鏡頭的焦距馬上切換到手部位置。

他支付的錢，是故事的一個核心，如果這一幕就此結束，其實已經可以完整表述故事的情節。但現在要探討的是，就算僅使用單一場景，就成功塑造所有需要的電影元素；還是應該尋找更有創意的途徑，延續故事的發展。與其剪接到其他的演員身上，史匹柏反而將攝影機推進，近拍演員的臉。

片刻之後，最後一個揭示畫面才登場：尼遜把頭轉向一邊，鏡頭拍了他的輪廓，這樣的效果特別完美，因為所有在景框中突然插入的意象，都出乎眾人所料，而當所有事物都在意料之外，我們就會更仔細地觀察。

開場的時候，觀眾的視線會跟隨夫妻檔，畢竟攝影機也鎖定他們，但之後會將注意力轉移到其他故事和心上，尤其是重要物件逐一登場。找不同方法來延續你的故事，可以從寬景拍到特寫，順勢調整鏡頭焦距。

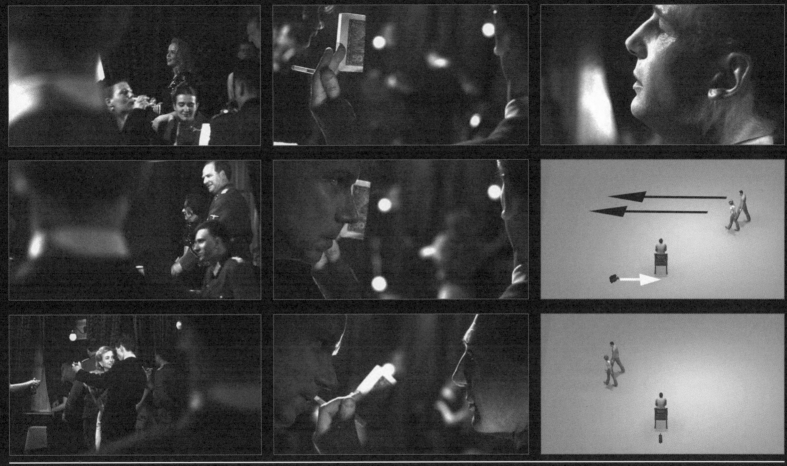

《辛德勒的名單》，史蒂芬史匹柏（Steven Spielberg）執導，1993，環球影業版權所有。

10.9

製造更強烈的對立

拍很刺激的影像時，可以藉由兩架攝影機反方向推軌，讓觀眾更沉浸於其中。

在《全面啟動》（Inception, 2010）的場景中，一開始是李奧納多狄卡皮歐（Leonard DiCaprio）舉起槍，然後走到景框的左側，他在走位同時，攝影機往右推移，但利用搖鏡方式，讓狄卡皮歐留在差不多同個位置。這運鏡的效果會非常強烈，因為演員和鏡頭朝反方向移動，假設要讓反向距離更明顯，拍攝另外一面的時候，就要將他當成主要視角，拍出他所看到的事物。

與其重複狄卡皮歐的走位模式，瑪莉詠柯蒂亞（Marion Cotillard）站在原處，攝影機獨自往右移動，這讓她跑到了景框左邊，隨後有幾個人跌入這個畫面中，喬瑟夫高登李維（Joseph Gordon-Levitt）成為他們的俘虜。

這兩景不過幾分鐘，但卻塑造了相當戲劇化的緊張氛圍，及快速的故事軸，這是上述所有運鏡和走位，共同創造出的效果。如果拍攝狄卡皮歐的畫面只有鏡頭的推移，沒有演員的走位，那會製造出懸宕的效果；同樣地，假如柯蒂亞走到景框的左邊、我們讓攝影機移動到右側，效果會像柯蒂亞繞著狄卡皮歐走，這樣就跟現在看到的視覺效果截然不同了。狄卡皮歐在這裡所要呈現的，是想要避免自己被困住，畢竟攻擊他的人看似是高手（狄卡皮歐的夥伴被推進景框），運鏡在這裡全然地反映出他的現況。

這個例子要說明的是，了解各種攝影機設定，分別會達到怎樣的效果，是很重要的事。不該單純用運鏡捕捉演員的動作，每一個運鏡都要能夠傳達主角的感受，或者他看到的世界；只要可以明確呈現這些事，你就能在幾秒之內呈現各種情緒反應，提供大量的故事資訊。

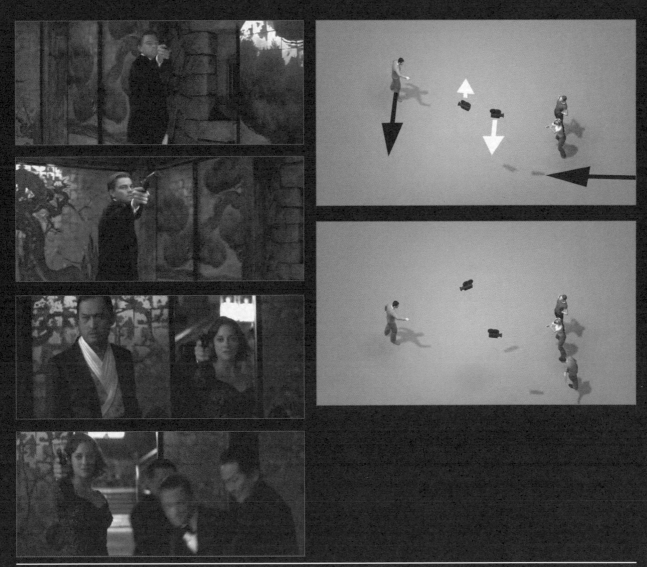

《全面啟動》，克里斯多福諾蘭（Christopher Nolan）執導，2010，華納兄弟娛樂公司版權所有。

10.10

群體移動

有時候劇情會出現，片中人物彼此被強烈的緊張情緒環繞，其實只要用一個流暢的運鏡，就能完整捕捉所有人的動態。有鑒於此，觀眾看到的是他們彼此的互動和回應，而不是單純臉部的表情。

以《黑天鵝》（Black Swan, 2010）為例，薇諾娜瑞德（Winona Rider）跟娜塔莉波曼（Natalie Portman）靠得很近，她的手勢意味著瑞德正在侵入娜塔莉波曼的私領域，這個畫面本身是基本的過肩鏡頭，只是我們可以看到文森卡索（Vincent Cassel）從遠處逼近，他們站成一直線，所以觀眾在開場時，可以同時看到三個演員。

當卡索靠近，波曼就往攝影機方向退了幾步，鏡頭也往後，給她空間，這畫面暗喻了接下來波曼的特寫，另外兩個人退到她的後方，這是將兩個影像完美融合為一的好例子，中間並沒有使用到剪接。

接下來的畫面還是聚焦在波曼，卡索到她的旁邊；片刻後，攝影機選擇繼續拍波曼，卡索超出景框之外，焦距重新回到波曼的臉部特寫，但是我們的注意力會更被後頭的瑞德吸引，即便她處於糊焦狀態。

你不必害怕讓演員在景框間流動，因為這可以幫助觀眾更聚精會神看主要人物，另外要注意的是，背景的人物實際上會比想像中更顯眼（就算他們很模糊），尤其是他們先前已經出現過的話。

導演往往會對群體拍攝有點膽戰心驚，不大敢拍三人以上的互動；其實只要簡單的設計和創意，就可以輕鬆地表現精采的多人場景。

如何成為卓越的導演

11.1

背景裡的細節

不管你的預算有多少，都不應該忽略景深細節和背景動作，有一些戲的確需要沈靜的場面，但假設要製作的是事情即將要發生的橋段，你可以讓背景動作補足鏡頭移動的不足。

《浩劫重生》（Cast Away, 2000）這一幕呈現的是導演用盡所有他可使用的道具，劇組租借了機場、飛機、一大堆卡車，而這裡將它們全部擺出來，增加影像的層次。千萬不要愚蠢地認為，有資金就可以打造出這類場面，很多導演儘管有豐厚預算，握有豐富資本，還是沒辦法處理好他們的場景。這邊要講的技巧，是就算要拍安靜的畫面，也能夠應用得上的要訣，基本上跟手頭有多少資源無關，而是導演怎麼觀看這世界。

影像一開始便拍湯姆漢克斯（Tom Hanks）側面，背景的飛機幾乎是面對著他，尼克西塞（Nick Searcy）在後方，慢慢走近景框的右邊。當漢克斯走到左側，攝影機隨即跟上，讓西塞主導畫面，直到兩個人同時坐上代步車。

這個時候鏡頭開始改變方向，移動到右邊，通常在中景調整方向，會造成不和諧的感覺，但攝影機移動後，背景馬上出現一輛代步車，從景框左邊開向右方，讓鏡頭往右的移動不會過度地顯眼（也不一定要是代步車，甚至可以藉由背景的演員走動代替。）

接下來攝影機往前推進，又變了一次方向：有輛車子從鏡頭後方掃過，開到了景框中心，攝影機的移動方向跟那輛車相同，效果會像是鏡頭隨著車子動，自然而然就改變了方向。

此外高明的是，這輛車也填補了兩個演員中間的鴻溝。拍攝雙人影像，最讓導演苦惱的就是兩個演員的中間要加入什麼。什麼也不放會太無聊，但增加有趣元素，又可能會過於引人注目，所以糊焦的背景動作是最理想的。

不管要拍的是小房間場景、或者大範圍的風景變化，善用背景物件的動作，都可以增加景深的細節，也給運鏡一些原動力。

《浩劫重生》，勞勃辛密克斯（Robert Zemeckis）執導，2000，二十世紀福斯（北美）／夢工廠（國際）版權所有。

11.2

驅動攝影機

有些導演喜歡隨意拍他們要的場景，但拍到一半，又會轉向去拍其他的東西，這種拍片的手法沒有大礙，只是可能會讓我們不斷地去關注鏡頭，並且質疑場景的真實性。如果你想讓觀眾完全沈浸在故事情節中，那就要確保每個運鏡，都呼應景框內的動作。

參考《戰馬》（War Horse, 2012）的兩個例子，演員的動作引導了攝影機的移動：在第一個畫面中，艾蜜莉華森（Emily Watson）彎下腰去撿蘿蔔，當她從地上拔起紅蘿蔔，鏡頭也跟隨著它們往上，而這個往上拔的動作，讓攝影機有理由向上去拍華森的臉。也可以只拍她在挖蘿蔔的樣子，然後直接將鏡頭傾斜，拍出華森的臉，不過這樣會多出停頓感，假若動作不連貫，關注的焦點就會在攝影機，而不是故事；藉由一個目標讓鏡頭移動，觀眾的視線也能配合上攝影機。

總而言之，必須要找到運鏡跟劇情之間的平衡，千萬別純粹為了合理化運鏡而特意拍道具，除非該道具可以呼應角色的性格，像在這一幕，我們已經預期華森要挖紅蘿蔔，所以這樣拍攝就沒問題。

在第二個例子當中，大衛克勞斯（David Kross）在卸馬鞍，他拆下馬鞍的時候，鏡頭往後拉，將演員動作完整呈現出來，當克勞斯往外伸展，他的手臂給攝影機一個理由，可以往右邊移動；克勞斯在鏡頭往右的時候也轉身，最後，攝影機順著他把手伸進口袋，將鏡頭往下滑動，然後結束這一幕。

拍出類似場景的前提是，必須要算好精準的時間，取景也必須到位，也許演員會抗拒這些準備，因為它們有點太過技術層面了，但你得說服他們，這樣才可以完美地捕捉他們的動作。

《戰馬》的第二個實例並沒有任何對話，但觀眾還是能看出克勞斯醒悟到一些事理，能看到他的沈思和反應。假設沒有運鏡處理，就只會看到他的動作。

《戰馬》，史蒂芬史匹柏（Steven Spielberg）執導，2011，夢工廠協力試金石影業版權所有。

11.3

發展新鏡位

鏡頭持續移動，尤其速度沒有任何變化，看起來會像是無目標亂拍，這也是為什麼有很多為期很長的手持場景，原本應該要很生動有趣，最後卻讓觀眾們睡著，因為運鏡方式像是一群無聊的紀錄片班底，在拍完主要人物之後就隨意亂逛。導演必須改變攝影的速度，才能持續地吸引我們。

就算是要拍緊湊的場景，裡頭有許多情緒表現，也應該設計一些不同的運鏡，才能避免攝影機看起來像是隨意亂拍。克里斯汀貝爾（Christian Bale）顯然是《燃燒鬥魂》（The Fighter, 2010）主要的拍攝對象，鏡頭固定不動，只有他在景框間移動，接下來他突然轉向攝影機背後的人，往鏡頭奔跑，攝影機則朝貝爾方向前進。

這一個走位非常戲劇化，也太過快速，所以如果沒有搭配運鏡的話，觀眾可能會覺得太強烈；同理，假設從頭到尾鏡頭都這麼快，就會少掉最後的張力。

設計運鏡的時候，想要讓攝影機隨場景移動，必須要特別謹慎，記得平衡演員的走位和運鏡，完善呈現故事的節奏，並讓鏡頭在移動的時候，具體揭示出整個場景。

《燃燒鬥魂》更特別的地方是，不久之後又使用了同樣的運鏡，表現卻完全不同。下一幕攝影機同樣快速地往貝爾推進（在不同地方），最後拍他的臉部特寫，讓演員看起來非常瘋狂，但又好像被景框困住。這個技巧並不適合過度使用，但還是值得不斷嘗試，感受一下它們各自會產生怎樣的效果。

《燃燒鬥魂》，大衛歐羅素（David O. Russell）執導，2010，派拉蒙電影版權所有。

善用空間

開拍一個場景時，首先考慮的是，演員要在哪個定點演出。剛接觸電影的人，可能習慣性從房間的中間拍，這樣拍攝的危機是，畫面可能會太像我們平常看到的世界，除非你在空間裡放滿電影的元素，例如《驚悚末日》（Melancholia, 2011）。

約翰赫特（John Hurt）被置放在景框的右邊，同時他也往右手邊看，通常演員凝視的方向，都會多保留一些空間，這裡讓赫特在右邊很合理，因為房間裡有很多人在聽他演講。第二個畫面也很有趣，赫特的袖子出現在前景，後方有演員偶然地經過。第三個畫面則是製造出景深，主要的演員環繞在景框的中央，前景跟背景充滿了人，影像裡面出現了這麼多細節，拍房間中心就不會顯得很無聊。

另一種拍攝方法是讓演員靠著牆，像《燃燒鬥魂》（The Fighter, 2010）的例子。為避免讓演員看起來很孤立，可在前景安插其他演員走動，當攝影機推進，就會製造出房間很滿的效果。

如果要完整地拍下空間中的所有物件，你要離拍攝主題有一段距離，然後用長焦距的鏡頭拍攝其在此空間中移動的樣子，《命運規劃局》（The Adjustment Bureau, 2011）這幕便說明角度之於這類運鏡是何其重要：假設安東尼麥基（Anthony Mackie）直接跑向攝影機，那這幕根本用不到搖鏡；但如果他是快速經過鏡頭，要使用一樣快的搖鏡，背景會變得非常模糊，讓觀眾充分感受到他強烈的動作。

導演拍的並不是地點，而是一個故事，讓演員置身於有趣的場景，同時不論想要拍什麼，都要隨時注意背景的空間。

《命運規劃局》，喬治諾爾菲（George Nolfi）執導，2011，環球影業版權所有。

《驚悚末日》，拉斯馮提爾（Lars Von Trier）執導，2011，丹麥諾帝斯克電影公司版權所有。

《燃燒鬥魂》，大衛歐羅素（David O. Russell）執導，2010，溫斯坦影業（國際）／派拉蒙電影版權（美國）所有。

人物座標

想要拍攝一大群人的畫面，需要很多的規劃和運用不同的技巧，我們才能將注意力持續鎖定在對話中。《浩劫重生》（Cast Away, 2000）這一景先拍很多不同的角度，最後再將它們全部剪輯在一起，但就算如此，這幕還是經過縝密的規劃，每個眼神和動作，都在指引觀眾注意影像的流暢感。

這幕一開始先讓其中的角色領導攝影機到餐桌上，讓我們總覽與會的人分別坐的位置；觀眾並不能同時看到所有人，但是可以看見湯姆漢克斯（Tom Hanks），因為他的手臂出現在畫面的中間。鏡頭從左邊進入，我們的眼睛立刻被漢克斯的動作吸引，觀眾會馬上看到他的手；另方面也是因為在這場景裡，他的穿著最為顯眼。

下一個畫面又出現他的手，雖然漢克斯沒有入鏡，但他的手臂給觀眾一個方向，假設這裡沒有漢克斯伸手，我們可能會搞不清楚這些演員在跟誰講話。

然後攝影機轉到他的左側，在桌子對面拍攝漢克斯，不過沒有因此模糊方向，因為他的臉還是在畫面中。漢克斯像是整幕的

座標，只要觀眾知道他坐在哪裡，或者他出現在景框中，我們就曉得此刻的置身之地。這點很關鍵，如果你隨意拍一群在講話的演員，然後把每個畫面都剪在一起，我們會不曉得他們看的是哪邊，甚至誰跟誰在講話，這會造成觀眾的困惑和惱怒，因為沒辦法跟上電影劇情。

下一幕漢克斯往他的左邊看（他人在景框右側），因為鏡頭準備要剪接到桌子最左邊了，漢克斯的眼神驅使攝影機剪接到下個影像，我們也會跟著往他凝視的地方看。必須再次強調，小小的動作就可以避免讓觀眾困惑。

這一幕時間很長，接下來還有其他的運鏡串聯，但主要的畫面都在這幾個鏡頭中呈現了，最難的部分已經在前面幾秒交代清楚，接下來，由於我們都知道每個人坐的位置，攝影機就能跟隨發言者拍攝。

當你要處理人物很多的場面時，在影像的前幾秒，善用視覺上的線索，就可以確保觀眾清楚知道場景的方位。

11.6

推軌取景

有時候，我們會想要知道電影裡的角色們在看什麼，以《別讓我走》（Never Let Me Go, 2010）為例，分別呈現兩種拍人物觀點的手法。

在第一個實例中，觀眾可以看到有人走到門邊，鏡頭往空蕩的門口推進，這製造了神秘感，我們會想要知道誰在門的另一側。主角這時候出現，也往門的方向走，當他們轉身看門，觀眾也會跟隨著看門，這裡的重點是，伊茲米克爾斯莫（Izzy Meikle-Small）始終在景框左側；我們沒有看到她的眼睛，但卻知道這畫面是她的觀點，因為斯莫正看著同個方向。

第二個例子使用了更簡單的手法，但導演也做了不少調整，好讓效果更明顯，第一個畫面是男孩們在運動場；導演使用的是長焦距，聚焦在男孩們身上，前景跟背景都是糊焦的狀態，這樣才能帶出他們是某人凝視的目標。

隨後將攝影機拉到伊茲米克爾斯莫和艾拉彭內爾（Ella Purnell）身上，她們都在看男孩。假設米克爾斯莫、彭內爾都坐直看向鏡頭，觀眾並不會清楚知道她們正在看男孩，甚至感覺會像是已經剪到下個場景，而讓兩個人以傾斜角度坐著，望向攝影機後方，凝視的視線感會更突顯。

最後彭內爾轉頭，米克爾斯莫繼續盯著男孩們；把她特別孤立出來，便能更清楚得知米克爾斯莫是這場戲的主角，而且我們看到的事物，正是她的觀點。

很多情況下，可以先拍出演員、再剪到演員凝視的物件上，這樣的運鏡沒有太大的問題；如果要拍的物件是個謎，或者在劇情中特別重要，那更值得花心思設計場景，讓電影更有味道。

《別讓我走》，馬克羅曼尼克（Mark Romanek）執導，2010，福斯探照燈影業版權所有。

11.7

故事的關鍵

最擅長說故事的導演甚至不需要對話，他們能輕鬆將所有重要的細節銜接在一起。以《戰馬》（War Horse, 2012）的鏡頭為例，你可以發現影像呈現了所有故事的重點，而且幾乎沒使用剪接，就拍出高效率的場景。擁有如此銳利的見解，就能夠成為說故事達人。

這幕一開始，景框在門的後面，觀眾會看到馬匹被鎖在大門的外頭，場景建構完成後，攝影機往後移動，大門往鏡頭的方向開啟，然後有人進到馬圈中。

在接下來的畫面，攝影機架在某個高度，我們可以清楚看到男人走進馬圈時，手上拿著一綑繩子，他身後跟著另一個人，也拿著繩子，鏡頭隨即往後移動，觀眾會看到大門再度被關上，馬圈裡的馬開始有一點反應。

整幕只用了簡單的推軌，但已經完整闡述了故事情節：有人接近了馬匹，以及馬匹即將被迫穿上馬胄。

中途穿插了兩個簡單的畫面，交代出馬的鼻子纏上了馬具，不久後，馬兒就被牽走了。攝影機在這時候往前推進，故意製造戲劇性，才不會讓鏡頭看起來像路人經過。

要表現故事重點的時候，可以考慮結合運鏡、道具和其他的阻礙物。這種安排的成功關鍵是，導演清楚知道，景框中哪些東西要被看到，而且是以怎樣的方式呈現，只要你心裡有想法，就可以開始創造屬於自己的運鏡了。

《戰馬》，史蒂芬史匹柏（Steven Spielberg）執導，2011，夢工廠協力試金石影業版權所有。

11.8

場景佈局

長鏡頭可以給演員表現的機會，有較大的空間能夠發揮，創造出非常棒的影像，但也要靠導演的運鏡，突顯演員精湛的演出，並闡述故事劇情。

《黑金企業》（There Will Be Blood, 2007）的這幕看起來像是連續的一個畫面，實際上包含了兩個影像，演員要一次又一次拍很長的畫面，其實也會很累、很煩，所以如果可以把某段很長的對話，用分鏡的方式呈現，那會是明智之舉。

一開始房子有一點動靜，接著大衛威利斯（David Willis）走出來，到景框的左邊，攝影機也使用搖鏡，跟著移動到左手邊，直到他遇到丹尼爾戴路易斯（Daniel Day-Lewis）和狄龍弗雷澤爾（Dillon Freasier），然後我們從另外的角度拍他們。重點是，兩個鏡頭裡的演員，所呈現的大小必須差不多，這樣影像才會有連續的效果。大部分觀眾會覺得這幕是一鏡到底，因為兩個景框裡頭的演員，比例都是一樣的。

他們邊講話、邊緩步走向房子，攝影機也尾隨在後，屋裡的一家子這時候出來，走到戴路易斯和威利斯的中間，這走位是有象徵指標的，它讓我們重新思考對話裡的其他涵義，弗雷澤爾這時候也迅速離開了景框，觀眾更能將其注意力，集中在講話的兩個男人身上。

戴路易斯和弗雷澤爾離開的時候，攝影機跟著移動，兩個人行走到景框的右側，這給我們一種感覺是：此處還有什麼沒有結束的發展。他們尚未走遠以前，有個女孩跑過去，加入戴路易斯和弗雷澤爾的行列，事情還沒結束的感覺又更明顯了。

一鏡到底處理得當的話，很可能會是電影最令人印象深刻的地方，不過前提是，你必須有個拍攝的好理由。如果使用特寫鏡頭和剪接，整體上會有更好的效果，那也沒必要刻意使用讓觀眾覺得很厲害的長鏡頭。如果一鏡到底能符合冗長的場景需要，才值得嘗試用這樣漫長的畫面，以呼應演員的演出。

《黑金企業》，保羅湯瑪斯安德森（Paul Thomas Anderson.）執導，2007，派拉蒙優勢公司／米拉麥克斯影業版權所有。

11.9

塑造場景印象

想在場景中塑造某種人物形象的時候，你必須考量到主要人物的視角，當然攝影機必然會跟隨著主要的演員，但導演應該時時注意「這是她的故事」，這對鏡頭塑造很有益處。

《塵霧家園》（House of Sand and Fog, 2003）的這一幕就是影像塑造的好例子，珍妮佛康納莉（Jennifer Connelly）的房子被抵債，電影要呈現的是她的驚訝和不爽，以及某種被侵占的感覺。

康納莉穿著睡袍是很有創意的登場方式，能夠突顯出她居家、受挫的面向，也與站在門口、一身正裝打扮的人形成對比。即便康納莉把門打開了，她還是膽戰心驚地躲在門後，不想要讓這群人進到屋內，這時候背景趨向糊焦。

史考特史蒂芬森（Scott N. Stevens）進到屋子後，就成為主導畫面的人，很快速地佔領了她家，當康納莉跟上他的時候，我們剪接到史蒂芬森的另外一個影像，不過才幾秒鐘的時間，他已經飛速地出現在房子裡面。這樣有點不真實的時間感，放大了康納莉的手足無措。

下一幕又讓她回到景框的中央，但不管是前景或背景，總是有人在走動，來顯示她一直被這些人環繞著，深陷其中。

史蒂芬森離開的鏡頭，同時出現了一名鎖匠在換鎖，雖然非常有效率地陳述了故事重點，卻也讓整體節奏很不真實。康納莉在最後的畫面，直接面對攝影機，觀眾幾乎可以看穿她的眼，體會到她眼裡那一份痛苦。

先設想到主要演員的心理狀態和處境，就能在複雜的場景中，輕鬆製造出一個鮮明的對比。

《塵霧家園》，瓦迪姆佩爾曼（Vadim Perelman）執導，2003，夢工廠版權所有。

11.10

打造拍攝現場

部分的導演喜歡在開拍前，才架設拍攝的現場，也有導演習慣事先規劃，實際上不管你是哪種類型，都有可能需要臨場架設東西。身為導演，基本技能就是學會迅速地應對，時時刻刻都要保持創意。

一旦發現臨時要打造場景，首先可以讓演員以最簡單明瞭的方式演出，讓演員自己發揮，然後看一下效果如何；順著他們的節奏走，看注意力會被什麼吸引，慢慢地就能掌握什麼是應該被強調的。先以演員的表演為主，但假設他們的點子跟總體視覺效果相違背，還是得引導他們回到電影的主軸，而不是任由他們演出。

《驚悚末日》（Melancholia, 2011）就是一個很好的例子：開場是夏綠蒂甘絲柏（Charlotte Gainsbourg）恐慌的臉，觀眾的情緒也會被帶動，接下來鏡頭快速地上下移動，拍她跟克斯汀鄧斯特（Kirsten Dunst），直到兩個人都起身。手持的風格、讓攝影機不斷尋找有趣的畫面，這樣的運鏡不能適用在大部份的電影裡，但總體來看，靠鏡頭尋找角色亮點的手法，肯定可以激發你一些對於運鏡的想法。

這電影最後的景框就是個精準的故事影像，要不是導演一開始就想到要這樣拍；不然就是演員就定位後，才突然決定這麼做。實際上這幕更有可能是強烈的視覺效果驅動和臨場反應融合而成的。

總之，計劃場景的時候，要盡可能地想出最徹底的運鏡模式，但不要忘記說故事的人這個身份。攝影機不該是捕捉演員，而是詮釋好場景，在場景中發揮高度的視覺美感，同時要敞開心胸，接受各種可能和考驗。

《驚悚末日》，拉斯馮提爾（Lars Von Trier）執導，2011，丹麥諾斯帝克電影公司版權所有。

結語

在電影成形之前，當我們開始閱讀劇本的時候，通常也會開始勾勒可能的畫面；選了角色後，心底的影像會更加清晰。一旦場景都架好，或者拍攝地點找好了，更是不可能中途終止你的想像力。

利用這本書給予你的知識和厚實技法，保持靈敏的洞察力，目標是打造最好的電影。

偶爾會看到部分新手導演，花費了比工作流程長五個小時的時間，只為了拍出自己覺得完美的一幕。實際上拒絕妥協並不是要變得太任性，如果他們接了商業案子，通常不可能讓他們這樣做。

讓工作按部就班，需要一定的練習，使用想像力也得有分寸，這樣才能夠在不耽誤工作流程的情況下，找到適合的方法解決問題。假設只剩下一個半小時可以拍，就必須立刻想出辦法，處理所有困難，不可能為著心中的完美，不停耗費時間。

從這本書收集而來的技法，都是很好的武器。它們幫助你在有效時間，創造出嶄新的運鏡模式；幫助你成為人人想要僱用的導演，因為你可以在短時間內產出質精的片子。這些訣竅再配上一點運氣，你應該就不會成為失業導演了！我對你有信心！

關於作者

克利斯‧肯渥西（Christopher Kenworthy）出身於英格蘭，身兼編劇、導演及製作人已有將近十五年的資歷。曾執導劇情長片，席捲澳洲票房，並且佳評如潮。同時也拍攝過許多音樂錄影帶、視覺特效影片、電視影集和喜劇。

他也是暢銷系列書籍《大師運鏡》的作者，另著有兩本長篇小說以及多本短篇小說。

現居澳洲，育有二女，仍然活躍於歐洲和北美的電影圈。

個人網站：www.christopherkenworthy.com
電子郵件：chris@christopherkenworthy.com

相關著作：
《100種電影拍攝手法：給獨立製片與業餘玩家的專業拍片技巧》
《大師運鏡：全面解析100種電影拍攝技巧》
《大師運鏡2！觸動人心的100種電影拍攝技巧：拍出高張力×創意感的好電影》

【NeoArt】2AB617X

大師運鏡3：邁向頂尖的100種電影拍攝技巧，
突破平庸的鏡位設計與導演思維（二版）

原著書名	MASTER SHOTS VOL 3: THE DIRECTOR'S VISION: 100 SETUPS, SCENES AND MOVES FOR YOUR BREAKTHROUGH MOVIE
作　　者	克利斯·肯渥西 Christopher Kenworthy
譯　　者	張佳立
責任編輯	陳嬿守、李素卿
主　　編	黃鐘毅
美術編輯	張哲榮、江麗姿
封面設計	張哲榮、走路花工作室
行銷企劃	辛政遠、楊惠潔
總 編 輯	姚蜀芸
副 社 長	黃錫鉉
總 經 理	吳濱伶
發 行 人	何飛鵬
出　　版	創意市集
發　　行	城邦文化事業股份有限公司 歡迎光臨城邦讀書花園 www.cite.com.tw

香港發行所　城邦（香港）出版集團有限公司
香港灣仔駱克道193號東超商業中心1樓
電話：(852) 25086231
傳真：(852) 25789337
E-mail：hkcite@biznetvigator.com

馬新發行所　城邦（馬新）出版集團【Cite(M)Sdn Bhd】
41,jalan Radin Anum,
Bandar Baru Sri Petaling,
57000 Kuala Lumpur,Malaysia.
電話：(603) 90563833
傳真：(603) 90562833
E-mail:cite@cite.com.my

印　　刷　凱林彩印股份有限公司
2022年(民111) 3月 二版一刷
Printed in Taiwan.

定　　價　460元

MASTER SHOTS VOL 3: THE DIRECTOR'S VISION: 100 SETUPS, SCENES AND MOVES FOR YOUR BREAKTHROUGH MOVIE by CHRISTOPHER KENWORTHY

Copyright:©2013 BY CHRISTOPHER KENWORTHY, COVER DESIGN BY JOHNNY INK. WWW.JOHNNYINK.COM, EDITED BY GARY SUNSHINE, INTERIOR DESIGN BY WILLIAM MOROSI, PRINTED BY MCNAUGHTON AND GUNN

This edition arranged with MICHAEL WIESE PRODUCTIONS through BIG APPLE AGENCY, INC., LABUAN, MALAYSIA.

Traditional Chinese edition copyright:
2022 PCuSER, a division of Cite Publishing Ltd.
All rights reserved.

國家圖書館出版品預行編目資料

大師運鏡3：邁向頂尖的100種電影拍攝技巧，突破平庸的鏡
位設計與導演思維（二版）/ 克利斯·肯渥西（Christopher
Kenworthy）著.
　-- 初版 -- 臺北市：創意市集出版：
　城邦文化發行，民111.03
　　面；　公分
　譯自：Master shots. Volume 3, The director's vision : 100
setups, scenes, and moves for your breakthrough movie
　ISBN　978-986-0769-76-0（平裝）

1.電影攝影 2.電影製作

987.4　　　　　　　　　　　　　　　　　　　110022757

MASTER 3 SHOTS

MASTER **3** SHOTS